Beautiful Experience

光照微塵

Tiny Dust, Illuminated

馮君藍 Satanley Fung —— 攝影｜文字

Contents

期待上帝——
馮君藍的〈微塵聖像〉

阮義忠——文

三月的一個禮拜六下午，一位久未見面的學生說要連絡一些同學，和我敘敘舊。聚會場所是當代藝術館旁的咖啡屋，因為靠近台北火車站，方便外縣市的人出席。

教書生涯已近二十五載，聽過我講課的人還真多，但一直與我保持連絡的卻很少。可能是我太嚴肅了，對待大小事情都同樣認真，幾十年來守着攝影從一而終，而許多學生卻早就對這門藝術熱情不再。這情況我能理解。攝影很容易就會讓初學者上手，聰明學生稍微使點力就有成就感；但瓶頸也來得快，絕大多數都是過不了關就放棄了。看多了就不難明白，藉攝影追求藝術成就容易失望，將攝影視為信仰方能長久。

聚會那天我準時到達，比我早到學生的只有一位，那就是外型一直比作品讓我有印象的馮君藍。打從二十一年前來報名上課時，他就是布衣棉褲、長髮披肩，再加上體形削瘦、氣色欠佳，每次都讓我覺得他好像是處於半飢餓狀態。當時的他雖然還不到三十，整個人看起來卻像老了十幾歲。這麼多年過了，歲月在我和其他學生身上都明顯地刻下了痕跡，他卻還是當年模樣，看起來反而比實際的半百年輕。

當天在場的學生中，一半仍勤於創作，一半換了跑道，有的在家族企業掌事、有的在廣告界挑大樑，也有一直還在寫博士論文的。馮君藍在離開我的課堂六年後，去讀了七年的神學院，又於七年前開始擔任牧師，成為一位全職的傳道人。至於他對攝影是否還有激情，我就全然不知了。

記得當年在課堂上他就是個極少發言的學生，羞澀，總是靜靜地聆聽，在暗房放大技

術的操練中，也是默默卻全心全意的投入。人一多，他往往是最容易被忽略的。這次聚會也是。大家東聊西聊，馮君藍卻甚少插嘴，直到後來才冒出一句：

「老師，我的兒子也是您的學生，他很喜歡上您的課。」

我一愣：「是台北藝術大學的嗎？叫什麼名字？」

聽到名字，我不免吃了一驚，因為這父子倆給我的印象截然不同，除了同樣留著長髮。這是個存在感極強的孩子，課堂上就數他最活躍，不但作業準時交、從沒缺過課，且時常主動提問、幫忙操作視聽教具。可是同學們卻說，別的課很少見到他的人影。

知道我嗜品咖啡，這小子有天還特地搬來全套器具，有板有眼地煮咖啡、打奶泡、撒肉桂粉，為我準備了一杯道地的卡布奇諾。記得我在開學日點名認人時，還特地誇他父親替他取了個好名字「徑蕪」，他卻什麼也沒透露。知道一家兩代都是我的學生，還真是讓我覺得老上加老！

聚會結束前，馮君藍說：「我有八張作品，正在隔壁的一個聯展中展出，不知可否請老師過去指導一下。照片掛在走廊，不必買門票就能看到。」

當代藝術館是我時常經過卻從未踏進的展覽場所，因為我對新潮創作的手法向來疑惑，不明白所謂的觀念藝術、後現代表現到底要顛覆什麼；展覽題目一個比一個聳動，作品完成度卻一個比一個單薄。

那是一小段只容錯身而過的走廊，一邊是老式的木框窗戶，一邊是陳舊的泥灰牆。馮君藍的〈微塵聖像〉每幅一米多長，兩面各掛四幅肖像，已無多餘空間。照片裡的八雙明眸直透心靈底層，立刻就把我震住了。那已不是容顏的留影，而是靈魂的肖像。

這是我多年來在華人世界看過最有深度的作品之一；原本這個展出空間掛什麼都不合適，但馮君藍的作品卻克服了障礙，透過一張張臉孔傳達了赤子的無邪、性靈的純淨、宿命的枷鎖、探索的迷惘、救贖的渴求、悔悟的了然以及信仰的堅貞。

照片模特兒都是馮君藍的教友，人物裝扮都與聖經故事有關，拍攝地點就在教會樓上租來的工作室。作品中人物透露出對拍攝者全然的信任，人人本具的靈性在攝影師的引導之下自然而然地形之於外，煥發出人們無法漠視的光彩，吸引人們的凝視、流連與眷顧。作品的內涵轉化一切，使這個黯淡的過道成為強化對比的必要，就像黑暗之於光明、淤泥之於蓮花、醜之於美、罪之於贖。

兩週後的星期天上午，我按照馮君藍給的地址來到台北市士林區雨農路 57 號。那是河堤邊、橋欄旁、傳統市場之側的一棟六樓公寓，他創建的這個小教會就在一樓與地下室，其餘各樓層皆為住家。

一樓入口的門楣嵌著生鐵板鏤空的「中華基督教禮賢會有福堂」。上了幾級階梯，玄關處是紅磚砌成的弧形牆，上面就掛着一排〈微塵聖像〉系列照片。旁邊以落地玻璃隔出的會議室，掛有我另一位學生張志輝的黑白風景作品。整個空間設計感很強，讓人彷彿身處藝廊，差一點忘了這是教會。

佈道廳在地下室，樓梯甬道漆成黑色，彷彿下降的隧道。天花板垂下來的編織吊飾為教友習作，經聚光燈一打，倒也有裝置藝術的味道。順著階梯而下，詩班的吟唱傳入耳際：

當稱謝上帝，因祂為善，
當稱謝萬神之神，當稱謝萬主之主，稱謝祂。
稱謝那獨行奇事的神，祂用智慧造天。祂用雙手舖大地。
因為祂造成大光，使日頭管白晝，月亮星宿管黑夜，
祂拯救我們脫離眾仇敵，在卑微中，祂顧念我……

穿著聖袍的馮君藍令我陌生，看慣他平時放鬆的笑容，此刻的虔誠肅穆倒讓我不習慣了。當天因清明節，許多教友回鄉掃墓，因此馮牧師也得在唱詩班助陣。在他身旁的大兒子徑蕪跟課堂上判若兩人，差一點認不出來。也是一頭垂背長髮的二兒子鯨聲就坐在我正前方；小兒子默箏倒是頂著頗為時尚的短髮，靜坐在樓梯口的角落操控擴音設備。負責教堂庶務的牧師娘汪蘭青，則是裡裡外外的雜事都得忙。

這實在是所令人驚喜的教堂，三面牆分別漆上紅白黑三色，天花板則畫成藍天白雲。神龕上未見木刻或是精繪的耶穌受難圖，但以鐵板焊成的幾何線條仍然讓人一眼就能認出耶穌弓着身子在扛十字架。學美術出身，並開過設計工作室的馮君藍，把他在生活中所積累的美感品味，於這個心靈殿堂的每一角落全使出來了。

獻詩結束，馮牧師上前證道，詮釋〈約拿書〉第三章第10節至第四章11節，題目是「替天行道的約拿」。渾厚的講道聲開始，我所熟知的靦腆學生已完全不見，取而代之的是浸潤在神召之中的傳道者，熱切地要將上帝的恩典與大家分享。

我雖是佛陀的信徒，對他宣揚上帝的全能也很能隨喜。佛教慈濟基金會創辦人證嚴法師對「宗教」二字的解釋簡明而寬廣：「『宗』就是人生的宗旨，『教』就是生活的教育。」正信的宗教都是在啟發人的善念，引導大眾將利己之心轉向利他的大愛。不熟悉聖經故事，但深信其如同所有經典一般，旨在教導大家於天地之間找到人的位置、在萬物之間認清人的責任，協助迷茫的我們走回正途。

我要取景拍照，無法專心聆聽馮君藍證道，只覺得從鏡頭望去，這位學生今天似乎比我還要蒼老；莫非是因他正在傳達的訊息來自兩千多年前？這令我想起初次會面時他的青澀模樣。其實，在那天之前，我已看過他的作品。那是教會刊物在聖誕季節推出的年曆記事本，裡面所刊登的圖片全是一位新人的照片。由於這本年曆空前暢銷，讓文化界對馮君藍有了初步印象。我一向對沉溺於幻想的影像沒什麼感覺，所以對那組以〈小孩與名叫愛麗絲的蝴蝶〉為題的作品興趣並不大。見他來報名上我的課，我有些意外，因為太多年輕人在闖出字號後，就不肯屈就「學生」的身分了。

事隔二十年，馮君藍的生活與藝術都歸向了宗教；他用相機替聖經人物造像，作品深深地觸動了我。正如巴哈（J. S. Bach）所言：「上帝賜我音樂天賦，我理應用音樂讚頌上帝。」我相信，馮君藍的整個工作過程就是心靈的一次一次浸洗、精神的一次一次甦醒。有了信仰、歸依，他手中的相機鏡頭也多了一重維度，也才有能力為靈魂造像。證道結束後，馮君藍與另一位牧師胡紹明在聖詩的唱頌中共同主持聖餐領受。祝禱完畢，會眾起立高聲齊唱阿門頌。一樓的玄關已架起長桌，上面擺著簡單卻美味的麵食；人人一雙筷子、一個碗，盛好食物後便自行找伴找角落進食。莊嚴的禮拜儀式結束後，

溫馨的家庭氣氛依舊凝聚著教友們。整個教會就是一個大家庭，馮君藍的生活、工作、信仰全溶入其中。

我很明白馮君藍作品深度的來源。拍照對他而言，已不是在強調自己的藝術手法，而是為了替人人本具的靈性顯影。在肖像攝影史上，專拍北美印第安人的愛德華・寇帝斯（Edward Curtis）無疑是透過鏡頭直入心靈深處的先驅。難得的是，馮君藍雖受其影響，卻另闢新徑，以牧師的身分試圖從教友身上揭露聖經的啟示。而他也的確成功地傳達了信仰令人寧靜、充實，使人堅定、圓滿的神祕力量。這些肖像呈現了心靈提升的氣韻，悠悠地述說著卑微如塵土的人，也能由凡轉化為不凡。

攝影最強的特性就是把瞬間凝住，馮君藍的作品卻剛好相反，彷彿是在緩慢釋放著時間的流動。世俗的一切離不開是非對峙、善惡拔河，人性總是徘徊在獸性與神性之間，他拍的正是由迷到悟的覺醒過程。有信仰方能明辨是非、斷惡從善，從馮君藍的作品當中，我們看到的正是尋求救贖的努力。

午餐後，我們上了小電梯，來到馮君藍的工作室。狹隘的公寓門邊堆著一落他撿來的漂流木，他笑著抱歉，說這麼亂，是因為最近打算做些東西。推門進去，小房間中央擺著一張橢圓形的餐桌，既是客廳、餐廳，又是攝影棚。

這真是我所看過最簡單的工作室了；通往廚房過道的那面牆就是拍照背景，窗邊垂掛著一小條黑布以控制光線明暗。牆面漆成褪色效果及油畫筆觸的紋理，令人有潮濕斑駁的錯覺。家具大都是從二手店挑來的舊貨，或是設計簡潔俐落的平價新品。新舊混搭得十分有創意，讓便宜東西也顯得珍貴起來。

矮凳上有幾本我編的《攝影家》雜誌，旁邊有個小音響。馮君藍放進一片 CD，音樂正是我所喜愛的艾瑞克・沙提（Erik Satie）的鋼琴作品。他指著牆角那把被當成藝術品的蘆葦掃帚對我說：「老師，你看它多漂亮！」我不禁笑了，因為當初我在街上看到這款掃把時，也是這麼高興：「我家也有一把，我不但天天用它來掃地，還為它寫過一篇文章呢！」這趟會面，讓我發現愈來愈多彼此通氣的地方。

馮君藍說，直到現在，每次講道他依然會緊張到發抖。我想，正是因為這份戒慎虔誠，使他的作品不斷在進步。我好奇地問他，教派為何叫「禮賢」？教會為何叫「有福」？原來，教堂原文是「Chinese Rhenish Church, Blessedness」。德國萊因派牧會早年傳入廣州，以萊因的廣東話發音，譯為「禮賢」。「有福堂」則是他自己按照聖經所載的「八福」而命名：

耶穌說：虛心的人有福了，因為天國是他們的。
哀慟的人有福了，因為他必得安慰。
溫柔的人有福了，因為他們必承受地土。
飢渴慕儀的人有福了，因為他們必得飽足。
憐憫人的人有福了，因為他們必得憐憫。
清心的人有福了，因為他們必得見神。
使人和睦的人有福了，因為他們必稱為神的兒子。
為義受逼迫的人有福了，因為天國是他們的。

暮色降臨，我起身離開了這個溫暖的小窩。大隱隱於市。窗外夜市燈火通亮，這個人、這個家、這個教會就像是喧囂市集中的一片淨土。在影像氾濫、人心浮動的今天，馮君藍的這組作品格外發人深省、令人感動。

本來我想觀察馮君藍拍攝的情況，而他也應我的要求，特地要一位教友的女兒留下來。可是，我臨時決定不看他工作了，因為那會使一件神聖的事情變得像表演一般。那是教友向他的告解，那是他向耶和華的祈禱，那是他們一同在期待上帝；不容打擾。

（本文原載於《生活》月刊 2011 年 9 月號，並收錄於《想見，看見，聽見》一書）

如此高貴，如此謙卑──
馮君藍及其作品

余杰——文

看到馮君藍的攝影作品，我不禁聯想到德國偉大的畫家、被譽為「自畫像之父」的杜勒。歌德曾如此評論杜勒說：「當我們明白了杜勒的時候，我們就認識了高貴、真實和豐美，只有最偉大的義大利畫家，才有和他等量齊觀的價值。」馮君藍的人像攝影，讓我在這個人被無限貶低也被無限高舉的時代，看到了上帝原本造人的初衷，以及人本該擁有的高貴與謙卑。

在那個舊時代即將終結、新時代即將破繭而出的轉捩點上，杜勒通過手中的雕刻刀和畫筆，透過充滿「宗教情意」的作品，捍衛上帝的國度和傳播上帝的福音。歷史學家一致認為，杜勒的作品在傳播新教教義方面的影響力，僅次於馬丁·路德的貢獻。杜勒和馬丁·路德這兩位同時代的偉大人物，雖然從來沒有見過面，卻有著相似的對信仰的熱忱，以及推動宗教改革的勇銳。1520 年，杜勒在一封給友人的信中寫道：「如果上帝能讓我親自見到馬丁·路德，我一定會把他銘刻在銅版上，作為對這位幫我戰勝了巨大恐懼的基督徒的永恆紀念。」

先是牧師，才是攝影家

今天也是一個「最好的時代」和「最壞的時代」。在這個人心浮動、物慾橫流的時代，信仰者何為？馮君藍的第一身分是牧師，第二身分才是攝影家，這個主次的秩序很重要。與杜勒相似，馮君藍把攝影家身分看作是牧師身分的延伸，是對福音和真理的彰顯，是愛神並愛人如己的誡命的實踐。對於大部分人而言，要做好其中的某一種工作，已經非常不容易了，更何況身兼兩職呢？馮君藍唯有以加倍的勤奮來承擔上帝賦予他的這兩個職分。杜勒說過，必須無休止地工作，永遠不要停下來，「工作是禱告的一

種形式，而藝術則是讚聖的一種形式」。杜勒寫道：「繪畫是有用的，因為上帝得到了尊崇。」杜勒就像他的版畫〈騎士、死亡與惡魔〉中那個堅毅的戰士，義無反顧地向前騎行，儘管惡魔在身旁嘲弄他、叫他放棄和屈服。馮君藍何嘗不是如此？

杜勒筆下的那些聖徒們，很多都是安詳而寧靜的人。杜勒的版畫或油畫如此表現他們：他們在簡樸的書房中，在書桌前工作，沉思、閱讀和寫作。杜勒的第一幅版畫是他於1492年創作的〈聖傑羅姆〉，而他的最後一幅版畫是1526年創作的〈伊拉斯謨〉，時間相隔三十四年，描繪的人物不同，場景卻極為相似。在這一類作品中，最能體現杜勒想像的、具備了「有福的確據」的人的，是他於1514年創作的版畫〈書房中的聖傑羅姆〉。

那位筆耕不輟的聖人，沐浴在通過房間的巨窗投入的光中，注意旁邊象徵死亡的骷髏卻毫不恐懼，而把所有注意力都集中在寫作上。書桌前安臥著獅子，宛如聖經中所說：「少壯獅子與牛犢並肥畜同群，小孩子要牽引牠們。」這是一幅關於人類蒙恩向善的美好圖像，這也是杜勒在自己的生活中追求並仿效的理想狀態，這同樣是馮君藍在牧會、講道和藝術創作的時候作所仰望的榮景。

如今，後現代藝術逐漸遠離人的內心，由「審美」轉向「審醜」；馮君藍偏偏逆流而上，嘗試用鏡頭展現基督信仰中的「人觀」。聖經中說：「人算什麼，你竟顧念他？世人算什麼，你竟眷顧他？你叫他比天使微小一點，並賜他榮耀尊貴為冠冕。」同樣地，在馮君藍眼中，無論是垂死的老人還是咿呀學語的嬰孩，無論是洵美的少女還是英俊的少年，都有其獨一無二的、不可被輕忽的特性。

彰顯人性，淋漓盡致

在無神論者的世界裡，因著人與造物主隔絕，人變得無比狂傲，也變得無比卑賤。狂傲是因為人要做自然和歷史的主宰，要做自己的主宰，要取代上帝的地位；卑賤是因為人們相信人是由猴子「進化」而來，人因而可以像猴子那樣被奴役、被殺戮，成為無足輕重的「歷史中間物」。所以，二十世紀成為人類歷史上最殘酷的世紀，世界大戰和種族屠殺接踵而至。

俄國文豪索忍尼辛在回顧蘇俄獨裁暴政的歷史時沉痛地指出：「超過半世紀以前，我年紀還小的時候，已聽過許多老人家解釋俄羅斯遭遇大災難的原因：『人們忘記神，所以會這樣。』從此以後，我花了差不多整整五十年時間研究我們的革命歷史，在這過程中，我讀了許多書，收集了許多人的見證，而且自己著書八冊，就是為了整理動亂後破碎的世界。但在今天，若是要我精簡地說出是什麼主要原因造成那場災難性的革命，吞噬了六千萬同胞的生命，我認為沒有甚麼比重複這句話更為準確：『人們忘記了神，所以會這樣。』」可惜，華人當中還沒有這樣的先知，可以如此精闢地透視與概括華人的苦難與悲劇。

與無神論的意識形態相反，在聖經中，在用圖像闡釋聖經真理的馮君藍的創作中，人則無比高貴，亦無比謙卑。人的高貴，是因為人是上帝所造，人被上帝所愛，人具有上帝的形象和氣息，所以任何一個人都不能被另一個人以及政府、國家、民族等人造的「共同體」或「宏大敘事」所凌辱、奴役乃至殺戮。人的謙卑，是因為「人之初，性本罪」，人是殘缺的、不完全的，乃至「全然敗壞」的，是「罪人中的罪魁」。故而如英國政治哲學家阿克頓所言：「權力導致腐敗，絕對的權力導致絕對的腐敗。」是故，馮君藍的〈光照微塵〉人物攝影系列之可貴，便是淋漓盡致地彰顯出人的高貴與謙卑這兩種看似矛盾實則融合的特質。

全然透明的人

多年前，我開始做華人基督徒公共知識分子系列訪談，如今完成了數十名身處中國、香港、台灣和海外等不同區域的華人基督徒公共知識分子的訪談。過程中，我發現大部分訪談對象都刻意迴避自身靈性的掙扎乃至失敗，只挑選光明與溫暖的部分侃侃而談。馮君藍卻是毫不掩飾自己的「幽暗意識」：他談及少年時代與身為東吳大學校牧、過於嚴厲的父親的對立與對信仰的疏離，他談及在藝術創作面臨困境時曾經吸食強力膠的經歷，他談及兒子誕生後妻子長期深陷抑鬱症而帶來的婚姻的幽谷，他也談及在充滿權力鬥爭的神學院差點信仰迷失的心路歷程。我不用費心設計一群旁敲側擊的問題，馮君藍便將他的靈魂裸露在我面前，並通過我的文字展示給廣大讀者（見余杰、阿信著《人是被光照的微塵》）。

馮君藍沒有一般牧者身上常有的「深深掩藏自我」的「職業特徵」，也沒有一般藝術

家身上常有的刻意「秀」出來的、放浪形骸的「身分標記」。相反，他具有一種孩童般的純真氣質，他是一個全然透明的人。

馮君藍是我在華人教會中僅見的長髮飄飄、具有藝術家氣質的牧師，但他的內心比尋常的牧師更為單純與柔軟。我認識他有十年之久，也認識小青師母以及他們的三個兒子和一個養女，還認識他所服事的士林有福堂的很多弟兄姊妹——這些弟兄姊妹時常出現在他的攝影作品中，並與聖經中的人物一一對應。聖經本來就是我們的鏡子，或者說，我們就活在聖經中。

當攝影變成一項「燒錢」的藝術門類，攝影師以攝影器材的昂貴和模特兒的知名度來定位自己的身價之時，誰能想到，馮君藍這些讓人過目不忘、深受震撼的作品，被前輩攝影家阮義忠讚譽為「華人世界最有深度的人像攝影之一」，居然是他用最為平常的攝影器械，在一間無比侷促的工作室裡拍攝出來的？而且，他拍攝的對象沒有一個是冠蓋雲集的名流、明星和顯貴，大部分都是教會的會友以及會友的親朋好友。可見，很多時候，藝術的優劣真的跟金錢和資源的多寡無關。

馮君藍在教會中組建了一個特殊的團契「僕人團」。在會友中，有音樂人、畫家、服裝設計師、電影導演、作家和學者、記者和編輯，他希望將這些有藝文天賦的弟兄姊妹的力量整合起來，共同努力，以第一流的作品榮神益人。巴哈、米開朗基羅、雨果都是當年在教會中孕育出來的藝術大師，今天的教會裡面有沒有可能出現類似的「藝術家使徒」呢？讓我們拭目以待。

沉思那卑微的隱喻

作為一個掙扎中的基督徒，隨著年事增長，我愈能意識到不獨我，而是整體世界，乃存在於聖經那宏大的、一以貫之的歷史故事及其所表徵的漸進式啟示當中。我與聖經裡那些風起雲湧的人物、事件，以至它背後的神、人、宇宙觀的相遇，也從一開始的半生不熟，既著迷又困惑，受了教又質疑抗拒，及至經歷了任性生命的浪蕩浮沉，死去活來，這才痛徹心扉認罪悔改，學會自卑，學會俯伏在基督腳前，然後真實經歷了神恩的寬宥提攜。於是心被恩感，潛心栽入聖經，在聖靈的光照下茅塞漸開，於焉心悅誠服。

其實，出生在傳道人家庭，早於孩提時候，母親總在睡前床邊以聖經故事乳養我家兄妹；只是任性駑鈍如我，一直要到這些年，才真的學會自己咀嚼，甘願把聖經裡面的故事、真理智慧的言語，把活生生的聖道吞進肚腹、融入血脈，成就肉身生命的底蘊。如是，我的靈魂漸漸甦醒，屬靈的眼界才被開啟，得以認識三一上帝，得以認識人之所以為人，得以窺視那重疊、凌越於現象世界之上的超現實，領略貌似偶然無常的人類歷史當中，隱藏著上帝的必然性、上帝的攝理、上帝的臨在。

藉著聖經這面鏡子，我也見識到人所承載的那不能自足、猶然模糊、有待澄清的上帝形象；也見識到聖經之中那一幕幕從〈創世記〉以至〈啟示錄〉，從亞伯拉罕以至耶穌基督，歷世歷代如同雲彩的見證人，燃燒生命掙扎演出的歷史神劇；更常以卑微的隱喻，通過亞伯拉罕的後裔、大衛子孫卑微的身影，啟示出隱蔽的上帝自始至終的臨在。足以安撫我等宇宙的遊子，被賦予永恆意識的有限存有，一直以來不曾止歇的存在焦慮與困惑。

十數年前，當我定意追隨基督，追隨家父的腳蹤獻身學習成為一名傳道人；聖經裡的人物已然成為我最親密的朋友，甚至是家人。藉著他們跌宕起伏的生命訴說，與我一次又一次的對話。於是，有時我化身作離開自己本族本家的舒適圈，向著神所指示的迦南、向著未知的命運流浪一趟驚心動魄的信心之旅的亞伯拉罕；有時我像少小離家老大回，焦躁不安徘徊在雅博渡口的雅各，卻不期然迎來一場與神徹夜摔角的奇遇，認識到自己的逞強好勝，源於自卑懦弱而起的武裝；有時像殺人越貨後自我放逐的摩西，隱身曠野放牧，驚見一株焚而不毀的荊棘，震懾於在荊棘中向他顯現的究竟真實的上帝，卻呼召他在老弱殘年挺身帶領被奴役的同胞，走出一部他想也不敢想的〈出埃及記〉；有時像是被母親送進聖殿學習供奉聖職的小撒母耳，某夜於半夢半醒之間初聞耶和華上主的傳喚；有時像出身微寒的牧童大衛，懷抱著對耶和華神的信仰，而膽敢睥睨眼前身高八尺的巨人哥利亞；有時卻陪伴癱坐在爐灰中的約伯，以切身之痛不欲生、以人世間的苦難發出天問式的呼訴，而終於在苦痛中親眼得見上帝⋯⋯

一個民族背後的故事傳統和宗教信仰，造就了該民族所屬社會的精神價值取向，決定了該民族呈顯的社會狀貌、精神狀貌；這符合於耶穌所示「從果子認樹」的原則。早前根基在聖經啟示的猶太人社群，不單在歷世歷代列強環伺的欺凌以及征服下奇蹟似地存活下來，更磕磕絆絆地為這個世界貢獻出超過兩千年的聖經歷史、一神宗教，和各個領域中無數偉大的心靈。

一千年前，歐洲的各蠻族也在基督教的馴化之後跌跌撞撞出畢竟璀璨的基督教文明。雖然隨著啟蒙運動以後的理性主義、科學主義、達爾文主義、現代主義、人本主義、個人主義、相對主義、多元主義⋯⋯相繼面世之後，原先的「基督教」世界逐步背棄了這個中心信仰的傳承。與此同時，西方文明江河日下走向傾頹，靈性、精神潰散，人性荒蕪，自然環境千瘡百孔。作為一個回應上主呼召的僕人，雖然自問何德何能，卻不敢怠忽所受的託付，仍願以淺薄領受，誠心與人分享。

我之所以從事拍照有許多因緣，可能源自家父喜歡以拍照記錄生活點滴的嗜好。雖然家境連小康都稱不上，但早在 1960 年代，我家兄妹每人卻都擁有自己的專屬相簿，而且還不是廉價的四乘五吋塑料封套本，而是包布硬殼精裝、黑色硬紙的「豪華款」，裡面貼滿了我們從還在媽媽肚子裡，及至出生、成長各階段的照片，足以證明情感不

外露的父親對兒女細心的愛。我之所以拍照，也因為生性害羞內向，宅得可以，而想藉由拍照的活動，強迫自己走出去，放眼大千世界中具體的物質物理現象，定睛在活生生的人與事件。此外，也因為在可能性與自由度多得令人膽顫心驚的現代藝術中，攝影局限性的本質反倒令我心裡踏實。畢竟無限的可能性屬乎上帝，只有祂能駕馭，我自忖以自己的駑鈍只能勉強應付有數限制中的自由，這也是我鍾情於知所節制的古典音樂、甘願忠誠於一夫一妻的婚姻、單單事奉一個上帝的理由。

不願意受到任何拘束的現代人，因著不自量力的驕傲和貪婪，總妄想自己是上帝，是諸神的仲裁，妄想可以駕馭無限的可能性，而注定迷失自我，在信仰上朝三暮四、六神無主。攝影卻教會我懂得自卑，不斷提醒我眼前所觀照的現象沒有哪一樣是我創造出來的；再退一步，我當然也未曾創造自己，我與這整個現象世界當中的一切都是被給定的。我所能做的，只是選擇一個角度去觀察、思想、略作擺布，然後按下快門，僅此而已。

在〈光照微塵〉系列作品中，我企圖借助多為身邊弟兄姊妹的身影來反映基督信仰的人觀、世界觀，卻無意於重現聖經的歷史場景；一則是知道自己辦不到，一則是希望在聖經與我自身所屬的文化脈絡之間，與現實中殊異的個體之間，營造出一種耐人尋味的關聯性，不想淪於單向的說教，而期許觀看照片的人，在有限的暗示下，做出自身的努力。

〈光照微塵〉是一個猶在進行中的攝影計畫，眼下已經完成了一百多幅。雖然覺得自己做得不好，但如果上主允許，我希望可以拍攝至少三百幅。對於一個業餘攝影者，這始終是不容易的，我經常惴惴不安，既覺得自己沒能全心照顧好教會內的弟兄姐妹，也沒能對從神那裡領受的文化使命全力以赴，在哪一方面都只是個半吊子。但由於我對這兩者都難以割捨，也只好接受這個令自己尷尬的、不能免除遺憾的現實。

獻給萬有的阿爸天父、救贖主基督、聖靈母親，三一上帝；深知祂愛我到底，總不撇棄敗壞的罪人如我。獻給我在天家的爸爸，領我踩踏他的後塵，成為僕人。獻給媽媽，在此世首先並持續經驗的愛。獻給我的胞兄君熊、嫂嫂麗俐，多年來照顧支撐我一家。謝謝阿妹玫君、妹婿天虹，代我盡孝。獻給吾妻小青，我至死不渝所愛，總是陪伴、幫扶、擔待我。獻給我親愛的骨肉，徑蕪、亞璇（兒媳）、鯨聲、默箏、佳璇。獻給我在基督裡的好女兒繼芳、兒子奕字，我的天使。

謝謝恩師許金池哥哥、畢澤宇哥哥、丁櫻樺姊姊、羅裕賓牧師、吳如茵老師、董振平老師、阮義忠老師（依時間序）。謝謝我的恩友何婉麗、何醇麗、高堅、陳淑惠、簡永彬、張志輝、林岑品、夏楠、鄧志國、張意瑛伉儷、葉姿吟小姐。謝謝我親愛的主內肢體、劉登宇、駱敏慧伉儷，胡紹明、林惠敏伉儷，柯志明、張曼珍伉儷，岳孝鵬、葉聖慧伉儷，許南盛、陳潔寧伉儷，胡德邦、程麗文伉儷，郭明璋、洪比銀伉儷，余杰、劉敏伉儷，王怡、蔣蓉伉儷。謝謝所有我拍攝過的弟兄姊妹、好朋友；與我一同有份於主的聖工。謝謝所有禮賢會有福堂、台北堂的弟兄姊妹對我寬容的愛。謝謝學學文創志業徐莉玲董事長。謝謝大塊文化董事長郝明義先生、總經理吳可明小姐、總編輯湯皓全先生、編輯小毛、設計師廖韡對我的仁慈與耐心。誠願神愛的羽翼保守庇護各位。

「因為我們成了一台戲，給世人和天使觀看。」──使徒保羅

「凡自高的，必降為卑；自卑的，必升為高。」──耶穌

Κάρφος

光照微塵

神在乎每一卑微的生命與形式

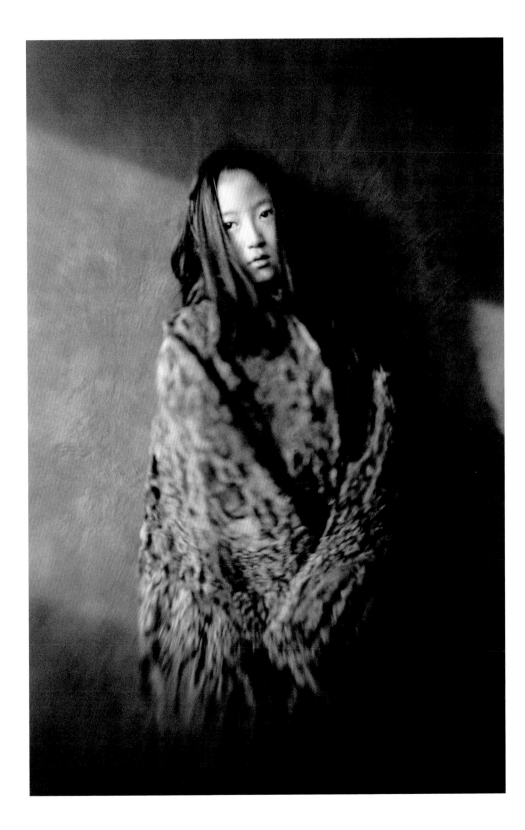

冬日。天晴。接近正午，手邊工作暫告段落。視線穿越教堂大門玻璃，瞥見熟客喵喵（鄰近的流浪貓）已經端坐門前。一雙溜溜大眼，殷殷顧盼。

快步迎上，與牠話溫柔：「幾天不見影，都野哪兒去啦？可想你了！」奉上一捧貓糧、一碗白水，端詳貓友喀喀嚼食，搔搔牠的背脊，一同心滿意足。

眯著眼，仰起臉，與吃飽喝足的貓兒，結伴享受熱辣、暖人心脾的日照。繽紛的虹彩在睫毛上顫顛著。然後，我注意到空氣中飄浮的微塵，在陽光下，熠熠生輝。擺脫重力的舞蹈，優雅曼妙，撩撥心魂。於焉，我心被恩感，由衷頌讚：「主啊，即使如是微塵，猶得光照榮寵……」

冬季、晴天、野貓；俗人、日照、飛塵。物理、物質、肉身；情感、審美、精神、靈魂。非生命與生命。一個物種與另一物種。位格性與倫理性。受造世界與造物主。被啟示者與啟示者。在這一瞬息，或當在每一瞬息，圓滿合和。善哉至福。

恩寵 *Xápis*

默觀表相世界之內的靈性隱喻

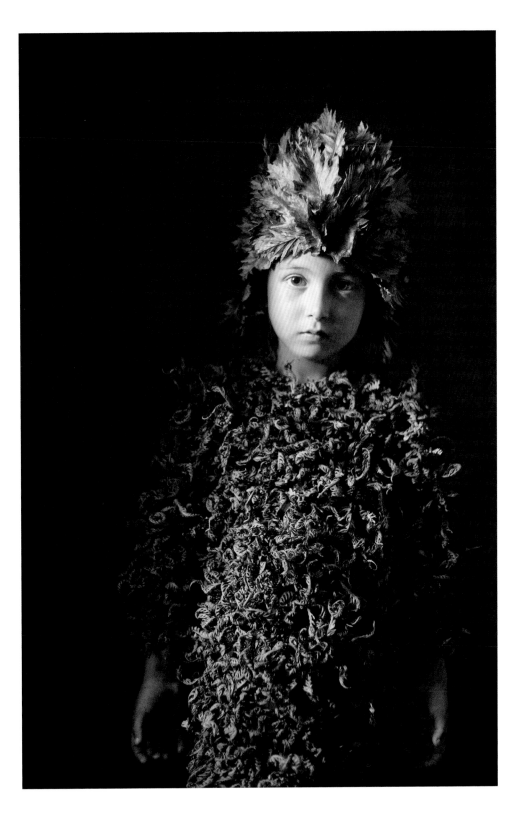

半月初升，

星辰燦燦；

迷茫霧靄，

自草垛山澗裊娜煙騰。

世界靜謐如斯，

在朦朧夜色中，

如一幢可供安歇的小屋；

容許脫去白晝的假面，

卸下心頭的營壘；

喘息、療傷，躺臥入夢。

仰望明月當空，

雖然半盈半缺，

卻循環往復提點我們：

欠然之必要，自卑之必要，貧窮困頓之必要；

苦難之必要，哀慟之必要，失喪捨棄之必要；

忍耐、等待之必要，信心仰望之必要。

自負如你我，

實則無知可鄙的罪人；

搖晃借來的半瓶醋，

賣弄奇技淫詞，

顛倒眾生、離經叛道，

專以作賤糟蹋為能事。

神啊，容我們今夜與你相遇，領受的你的慷慨恩慈，

停止塑造膜拜偶像，

不因虛榮而喜歡，不因攬鏡而執迷；

使我們天真無邪，

在你面前處世，

善良、喜樂、自卑，如孩童。

第一個亞當

האדם הראשון

塵土和生命氣息的混合

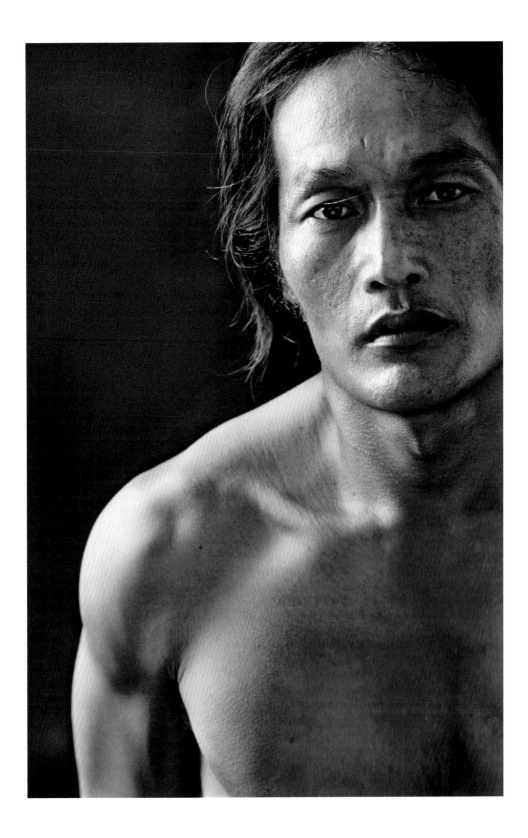

耶和華上帝用地上的塵土造人，將生氣吹在他鼻孔裡，它就成了有靈的活人。人係來自一撮塵土，他與土地的親密無間出於本性。大地是母親，人來自它的懷抱。

當然，在起初，大地是被祝福的，還未因為人而受詛咒。那是上帝的土地，人取材於斯。人從土地上取得肉身，他的肉身屬於他的本質。他的肉身不是他的牢籠、軀殼或外在的東西，他的肉身就是他自己。人不是擁有肉身和靈魂，他就是肉身和靈魂。因此，試圖擺脫肉身的人，就是在神、創世主面前擺脫他的存在。人類生存的真諦就在於他束縛於母親大地，在於他作為肉身而生活。他本當躺臥在、生活在大地之上，並非因命運的捉弄而被放逐塵世為奴。

米開朗基羅懷有這樣的見解：大地上的亞當與土地如此親密，直到造物主的手，藉由觸摸而喚起他的生命。上帝的手並非緊抓不放，而是鬆手放任，祂的創造力就此轉為渴想受造物的愛。西斯汀教堂的天頂壁畫以上帝的手揭示了創造知識，其寬廣超越其他的深刻揣想。

「而上帝將生氣吹在他的鼻孔裡，它就成了有靈的活人。肉身和生命在此完全交融。作為人而生活，就是作為人而在精神（生氣）中生活。逃避肉體就是逃避做人，也就是逃避精神。肉體是精神的存在形式，正如精神是肉體的存在形式。」
—— 潘霍華（Dietrich Bonhoeffer）《創世與墮落》

亞當

自然的園丁

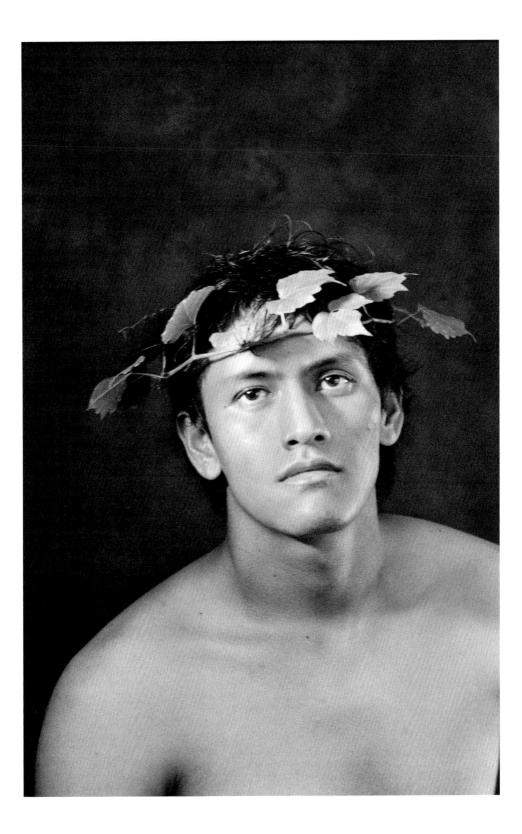

按聖經〈創世記〉那樸素而喻意深遠的啟示，舖陳出一個一幕幕次第分明高潮迭起的宇宙劇場。起初，神創造天地，從空虛到實有，從混沌到秩序，從天體以至水中露出的旱地，從無生命的形式以至生命形式；植物、海裡的魚、空中的飛鳥、地上的昆蟲走獸……神在每一天（階段）的創造工作告一段落之際，就像一個藝術家、一名工匠，審視著自己當日的工作成果，以為善哉！

這個故事啟示我們，宇宙的發生絕非盲目偶然，乃有一個起始點，源自一個超越的智慧，源自究竟真實自在的造物主，宇宙雖然僅是相對性的存在，但由於它本於依靠於那位自在者而創生而持存，它的存在就仍有其實在性。並且整個物質世界，一切萬有，既然肇始於造物主精神的延伸，因此，精神與物質、肉身與靈魂，並非二元對立，而是渾然一體的；物質與肉身的形式因此乃是善而非惡，現向世界並非「幻象」（印度宗教），肉體不是「靈魂的監獄」（希臘哲學），也不是「臭皮囊」（佛教）。

在〈創世記〉的故事裡，人類的出場是在創造的最後階段。聖經啟示，當上帝造人，乃是照著自己的形象造男造女。因著神是一「位格性」的存有（獨立的思想、自由意志、情感），人因而有可類比的位格性，每一個人都是獨一無二的；神是創造主，人因之賦予創造性；神是宇宙的攝理者，人因此有認識自然宇宙的能力，以便於承擔神所託付之照護管理大自然的責任和義務；神是超自然的存有，人因而雖然既是自然全體中的一員，又有某種程度的超自然性，不能全然被其生物本能所局限；神是神聖者，人因此生而有對神聖的意識和嚮往；神是自在永存者，人因此潛藏對無限、對永恆的鄉愁；

人本有永生的潛質，如若他不自絕於他的根源，如若他聯結於生命之主。神就是那愛的本體，人因此總是渴求愛與被愛，並當戮力於學習去成為一個能以反映上帝那愛者形象的愛者，敬天、愛人愛物。

然而人所分享的神性本質，既是尊貴的卻也是危險的，並且不能自我滿足，一旦人不自量力地以為可以離開他的本源（他的創造者）自立自法，以自己作為是非善惡的判準、萬物的尺度；那麼神性的墮落將變質為魔性，其結果對整個受造世界（包括人自身在內）都會是災難性的、毀滅性的。

夏娃
幫助成全者

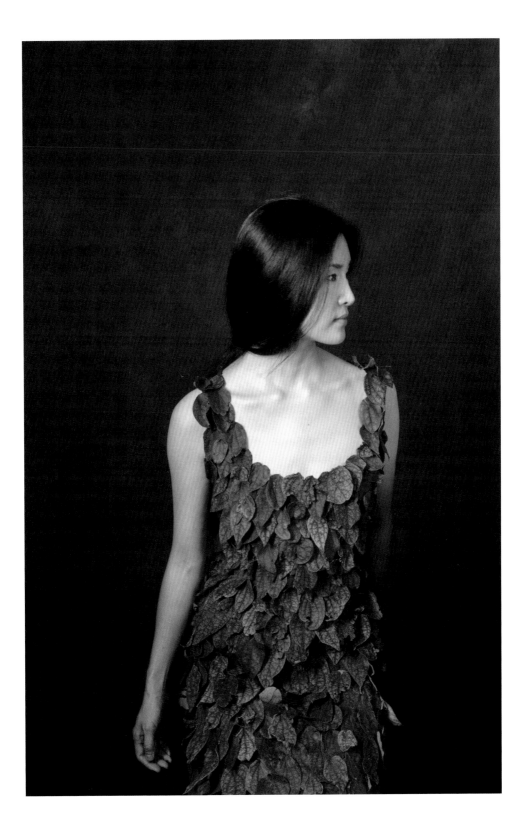

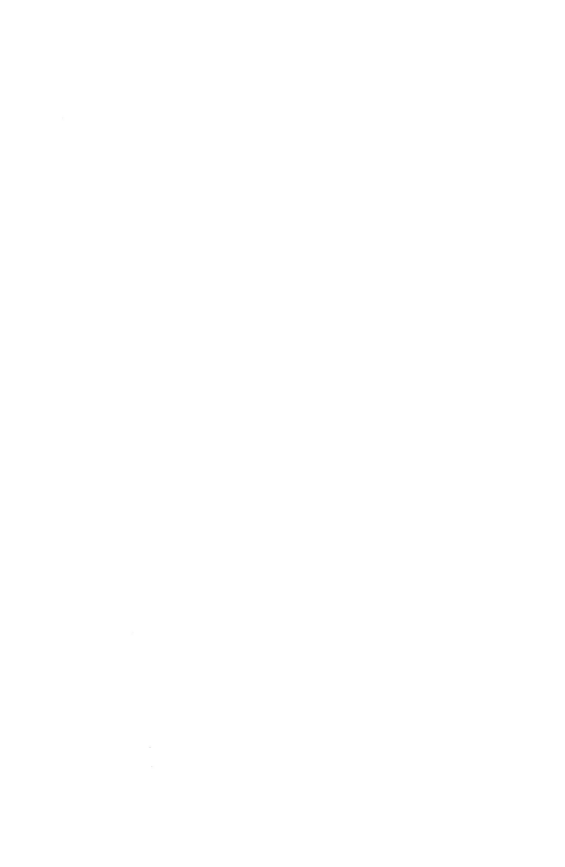

「耶和華神說：『那人獨居不好（不能自足圓滿），我要為他造一個配偶幫助他。』耶和華神用土所造成的野地各樣走獸和空中各樣飛鳥都帶到那人面前，看他叫什麼。那人怎樣叫各樣的活物，那就是牠的名字（命名意味認識）。那人便給一切牲畜和空中飛鳥、野地走獸都起了名；只是那人沒有遇見配偶幫助他（執行包括繁衍、認識並維護自然……在內的一切生命任務）。耶和華神使他沉睡，他就睡了；於是取下他的一條肋骨，又把肉合起來。耶和華神就用那人身上所取的肋骨造成一個女人，領她到那人跟前。那人說：這是我骨中的骨，肉中的肉，可以稱她為『女人』，因為她是從「男人」身上取出來的。因此，人要離開父母，與妻子連合，二人成為一體。」

——〈創世記〉2:18-24

婚姻的盟約

愛的學習與實踐

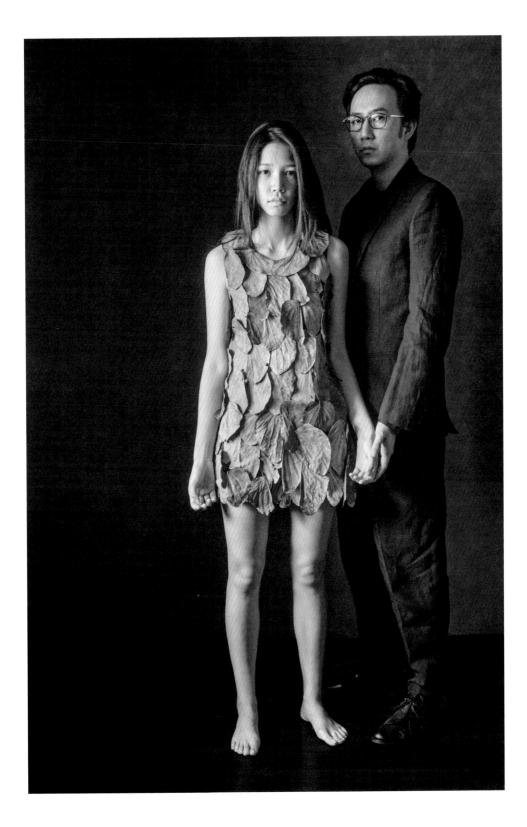

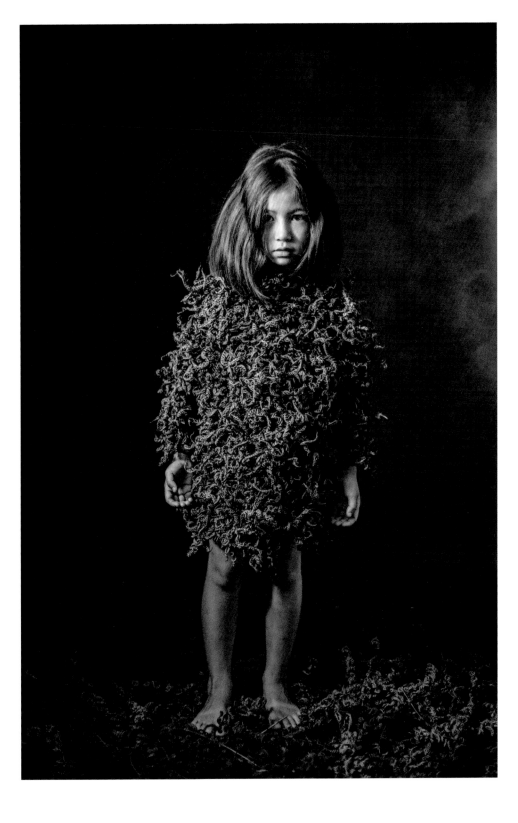

上帝以為亞當（人類）孤單不好，於是在亞當沉睡時，取了保護他胸腔（生命的中心）部位的一條肋骨，創造了女人夏娃，一個可以與之相匹配的異性身體和靈魂，來幫助他，以便共同執行神所託付的——去認識大自然，進而懂得照護管理大自然的天職。

聖經中的「幫助者」是一個聯結於神的概念，〈詩篇〉的作者說：「我的幫助從創造天地的耶和華上帝而來。」幫助者和被幫助者的關係不是一種互相較量的、權力的關係，而是彼此相依、彼此相顧、彼此相愛、彼此成全的關係。在此關係中的雙方，不是去聲張自身的權益；而恰恰是為了成全對方、成全那個嶄新的合一體，去認識了解對方，甘願改變自己，捨棄原有的成見和自身權益。

使徒保羅的領受是，在婚姻中，丈夫當愛自己的妻子，效法基督為愛捨己的榜樣；妻子亦然。唯有在合乎神心意的愛與順服中，夫妻雙方毫無保留地以身心靈彼此交付，這才是夫妻之道，婚姻的意義才被體現；而一個新生命由此誕生。婚姻中的夫妻關係進而展現出創造性的一面，衍生出父親與母親的角色，和親子之愛的嶄新課題。

然而，唯有夫妻雙方在孩子誕生後，能繼續堅定維繫整個愛的合一體之健全完整，那新生的生命才能得著完善的照護，在穩定安全的愛中被滋養。及至他長大成人，才可以毫不畏懼地以一個愛的信仰者的身分，離開父母去創造他自己的人生，迎向他自己的配偶、自己的婚姻和家庭，並在這個基礎上建造一個同樣根基於愛與責任的社會。

聖經所啟示的婚姻和家庭觀，不是一種人類歷史中變動不拘的文化建構，不是一種以自身利益出發、精於計算的社會契約，而是根植於聖父（父親）、聖子、聖靈（母親），三一上帝那愛者的團契，通過一男一女的婚姻與自然產生的後代，所共同組成的核心家庭，有其屬乎生命核心的本質，不是可以任意拆解重組的。

而聖經中的婚姻之約，更接近於古代氏族之間的生死盟約，盟約雙方以神明為證，義無反顧地誓死忠誠於對方，誠願拚死以捍衛對方的生命，生死與共。進入婚姻不是互相囚禁耗損，卻是向著一個自我中心的世界死，向著兩人愛的關係而活，不敢踏出這一步，人生就不會完整，你對自己、對人、對世界的認識就只會是抱殘守缺的認識。

墜落的晨星

因驕傲任性而墮落

אֵיךְ נָפַלְתָּ מִשָּׁמַיִם הֵילֵל בֶּן שָׁחַר

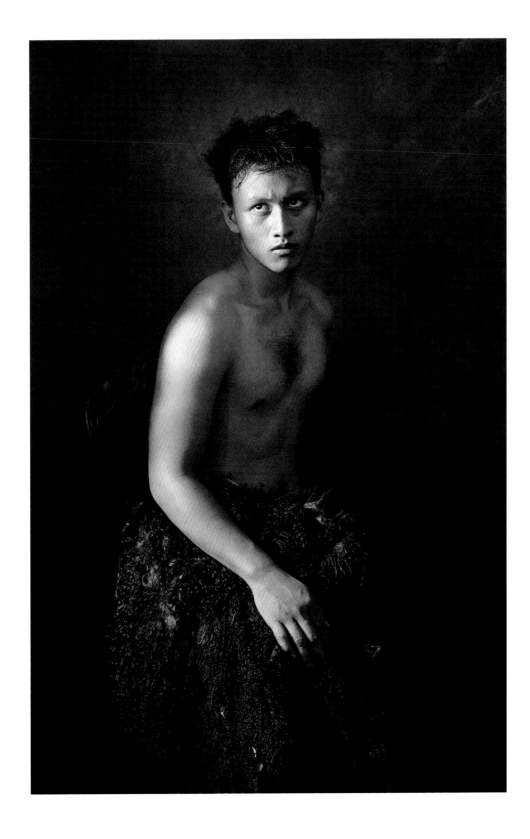

「明亮之星，早晨之子啊！你何竟從高天墜落？你這攻敗列國的何竟被砍倒在地？你心裡曾說：『我要升到天上！我要高舉我的寶座在上帝眾星以上；我要坐在聚會的山上，在北方的極處；我要升到雲頂之上，我要與至高者同等。』然而你必墜落陰間，到坑中極深之處。」——〈以賽亞書〉14:12-15

在〈以賽亞書〉的這首感嘆巴比倫王從高天墜落，下到陰間的輓歌當中，藉由迦南神話裡曾經試圖篡奪 EL 主神地位卻最終失敗的「晨星路西法」和「黎明的兒子」，喻表巴比倫王因一次又一次的驕傲而終於徹底的敗亡。這首詩也曾被用來喻表原本作為光明天使的撒旦魔鬼，因驕傲而背離神的墮落。而驕傲任性也是所有人類墮落的原因。

失樂園

當人不能恰如其分地看待自己

גן העדן אבוד

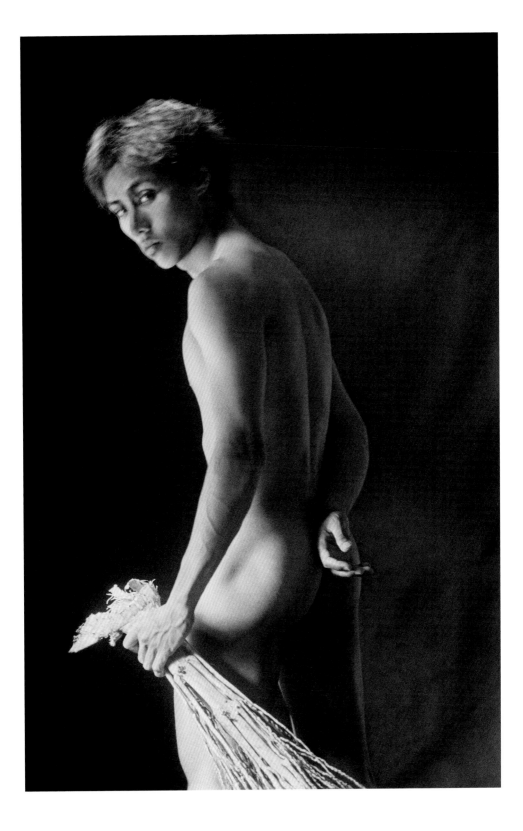

「人之所以偉大是由於他認識到自己的不幸。樹就不會認識到自己的不幸,人知道。是的,他不幸;但他因此而偉大,因為他知道……

「人會變成什麼呢?變得像神還是像動物?差別之大令人震驚!誰能正確地指引他呢?最了不得的偉人也沒有這個本領。當人過分覺察到自己像動物卻看不見自身偉大之處是危險的。但更危險的是,讓他一味感覺自己偉大而不向他揭穿其卑劣之處。但最危險的則莫過於使他對兩者一無所悉。人既不是天使也不是動物,但不幸的是,想扮演天使者卻變成動物……

「我絕不能容忍他在一種狀態(感覺偉大或感覺卑劣)下歇腳,務使他不得平靜和安寧。他如果自誇,我就貶損他;他如果自卑,我就稱讚他;我總反駁他,直到他體會到,他是個不可捉摸的生物。人是多麼離奇怪誕之物!何等罕見的怪獸!何等混亂、矛盾的東西,何等奇蹟和荒唐!一切事物的裁判、無依無靠的可憐蟲;真理的衛護者,無知和謬誤的管道;宇宙的光輝和渣滓。」(摘自帕斯卡《沉思錄》)

該隱

妒忌之心

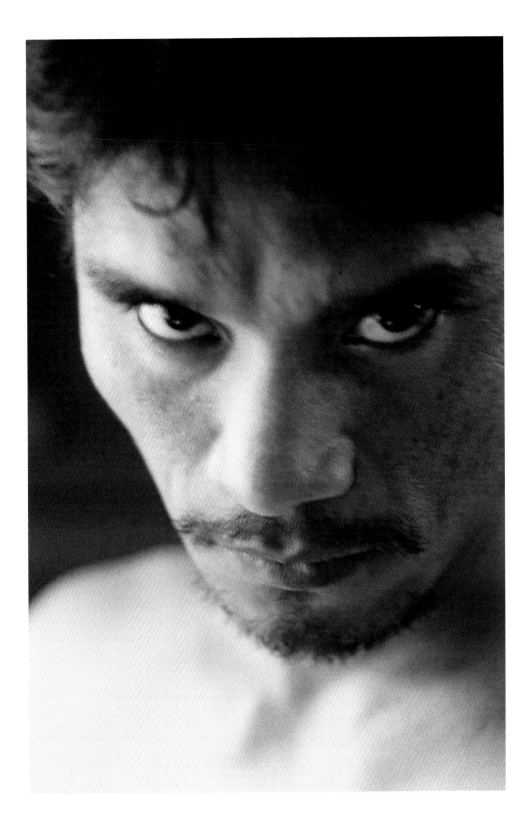

在〈創世記〉的故事中，亞當與夏娃之子該隱與他的弟弟亞伯，一個耕地，一個以放牧為生。

一日，該隱從地裡的出產，取作供物獻給神，亞伯也從他羊群中頭生的和羊的脂油，取作供物獻上。神看中亞伯和他的供物，卻不悅納該隱和他的供物，該隱就垮下臉，大大發怒。神於是對該隱說：「你為什麼發怒？你若行得好豈不能抬頭挺胸？你若行得不好，罪就伏在門前，它要戀慕你，但你得制伏它。」另一日，該隱對他的弟弟亞伯說，我們往田間去罷，二人正在田間，該隱起來毆打他弟弟亞伯，把他殺了。

公義慈愛的神豈偏待人？按經文，一個人是否蒙神悅納，關鍵在你素常的行事為人，也存乎一心；而不在表面的宗教禮儀，不在乎賄賂式的獻祭。神一早警告該隱，當你存心不善，背離真理，罪就好像一頭蟄伏在心門外的野獸，伺機駕馭主宰你，而你必須制伏它，否則必然接續幹出傷天害理的事。

這個故事同時暗示，人類既然系出同源（源於共同的祖先、共同的創造主），那麼一切人世間的殺戮戰爭，就都是手足相殘。該隱出於分別心而生妒忌，妒忌乃一切不快樂、爭競、不平等、殺戮、戰禍，乃至生態破壞的根源。

亞伯
ㄣㄛ

猶如虛氣

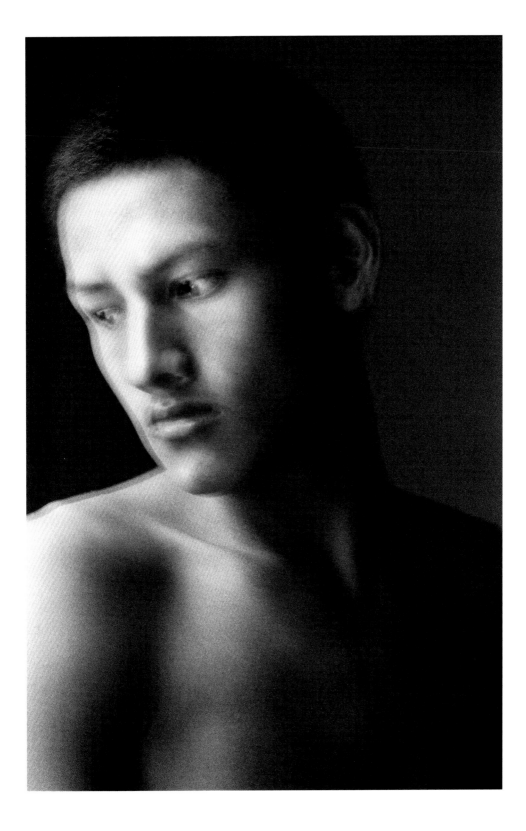

亞伯這個名字在希伯來文的原意是「虛氣」。他因為兄長的嫉妒，被殘殺致死，埋屍在四下無人的田野，成了人世間一切無辜受害者的代表。但神鑒察萬事，終究為他申了冤。亞伯的故事同時指出：在一個被罪惡轄治的世界中，生命的神聖性得不到尊重，生命羸弱，猶如虛氣。

整個人類的歷史，就是一部充滿殘忍、暴力、血腥、劫掠屠殺的歷史；人類也是唯一懂得運用理智，以系統化方式殺害自己同類的物種。此外，人類不單為了維護自身眼前的利益而殺戮，甚至以暴力為榮，歌頌戰爭中那些一將功成萬骨枯的驍勇善戰者，好比亞歷山大、成吉思汗、帖木兒、斯巴達戰士……等。而歷來最暢銷的電競遊戲，也總圍繞在作戰殺戮的主題。人類不單為了謀取維護自身的利益而殺，為了妒忌仇恨而殺，甚至為了遊戲取樂而殺。

挪亞 [2]

延續物種生存的天職

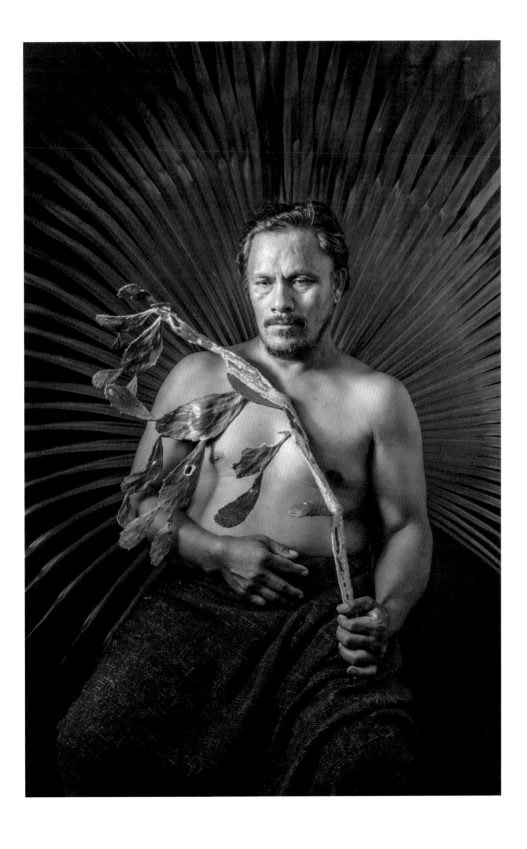

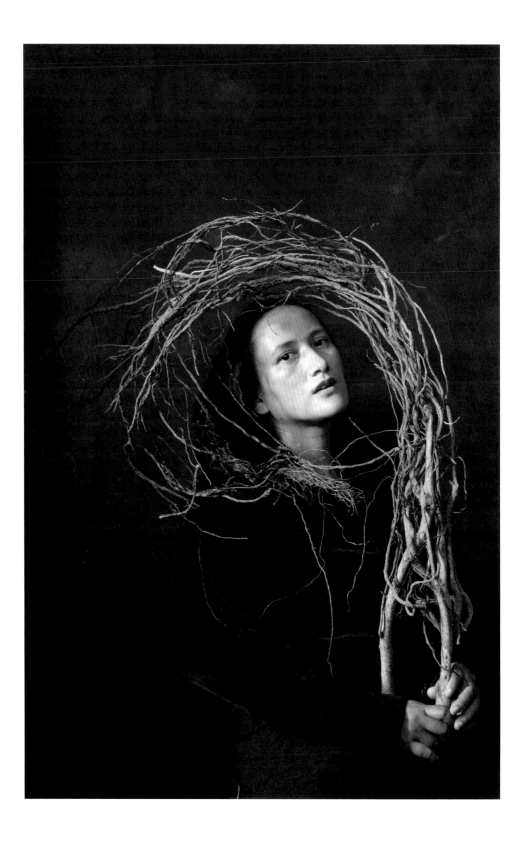

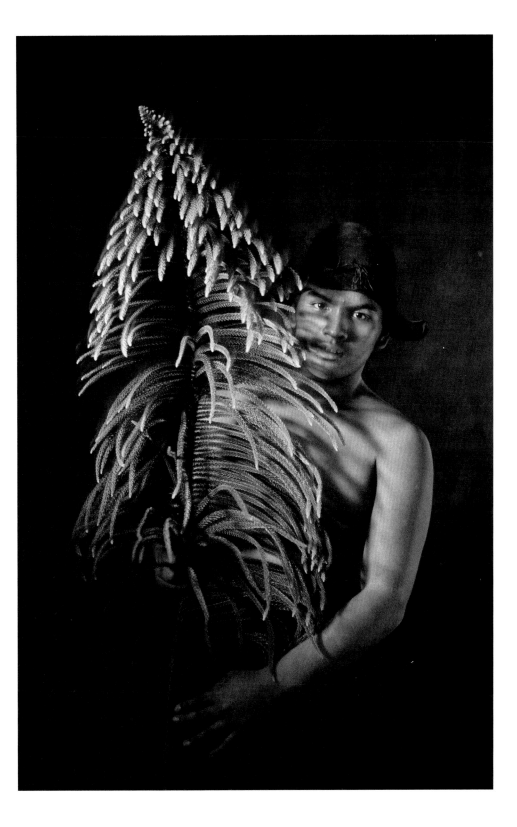

在〈創世記〉裡，挪亞的時代，耶和華神眼見世界因人的罪惡而敗壞，地上充滿強暴，而決意任憑大自然反撲，藉著洪水來清理這個惡貫滿盈的世界。但為了保存人類和地上一切生靈得以延續，神乃揀選義人挪亞和他一家，要他們造一艘方舟，一個猶如足球場大小的方形盒子，以便救渡一切陸上走的爬蟲走獸和天空中的飛鳥。上帝又吩咐挪亞，所有物種必須成雙成對，以便在大滅絕之後，使牠們得以在大地之上重新繁衍。

挪亞方舟的啟示乃是古代世界最早關注生態保育、環境倫理的故事傳統。它的眼界與關懷超越了時代的限制，直到今日仍然有效。這個故事所定義的世界觀與人學，延續了〈創世記〉第一章的創世說，和人類所承載作為自然園丁的天職這個主題。今日的世界再一次面臨挪亞時代的挑戰，人類是要繼續追尋貪得無厭，以犧牲大自然作為代價的欲望法則，以致滅絕；還是回轉成為挪亞之子，遵奉一早上帝命定亞當成為大自然園丁的天命，以求永續？

史懷哲在《文明的哲學》一書中如此寫道：
「世界是一個可怕的生存意志之戲劇。在這個戲劇中，生存意志破裂而互相對抗。某個生存意志靠別的生存意志的犧牲來維護自己；生存成了互相毀滅的局面，而生存意志只知使用其意志對抗別的生存意志，對此它卻一無所知。但是對於我，我的生存意志了解別的生存意志，並且渴望達到生存意志的一致化，而成為普遍的生存意志。

「為什麼生存意志獨獨在我身上產生這種經驗，是否因為我具有反省整體存在的力量？

在我身上開始產生的這種發展有什麼目標？

「這些問題並沒有答案，這個世界被既是創造的又是毀滅的，既是毀滅的又是創造的意志所統治，而我必須持著尊重生命的信念生活在這個世界的事實，留給我一個痛苦的謎。

「我只能堅持一件事實，那就是：我自己的生存意志渴望與其他生存意志成為一體。對於我，那是在黑暗中照亮四周的光芒。我已被尊重的信念牽引入一種世上毫不知悉的憂患不安中，但是我也從該信念獲得世界不能給予的祝福。假如我從水坑中拯救了一隻昆蟲，生命就對生命做了奉獻，當我的生命以任何方式向別的生命奉獻出自己時，我有限的生存意志便與無限的意志結合在一起。在這個無限的意志中，所有的生命都是同一的，而我享受到一種『更新』的感受，它使我在人生的寂寥中不致被閉鎖。

「因此，我認定我的存在命運遵奉著在我身上的這個較高之生存的啟示。只要是我的存在影響所及之處，我都盡力去進行這項工作。由於明白這件工作必須完成，我不再去思考宇宙及我的存在之謎了。

「所有深刻的宗教性臆測與熱望都包含在尊重生命的倫理裡。然而這種宗教性並沒有為自己建立一套完整的哲學體系。它讓建築大教堂的未完成工作原封不動，而只完成聖壇的建築，但是在這個聖壇裡，熱烈的敬神儀式永不停止地舉行著。」

沃土

與他者共生共榮

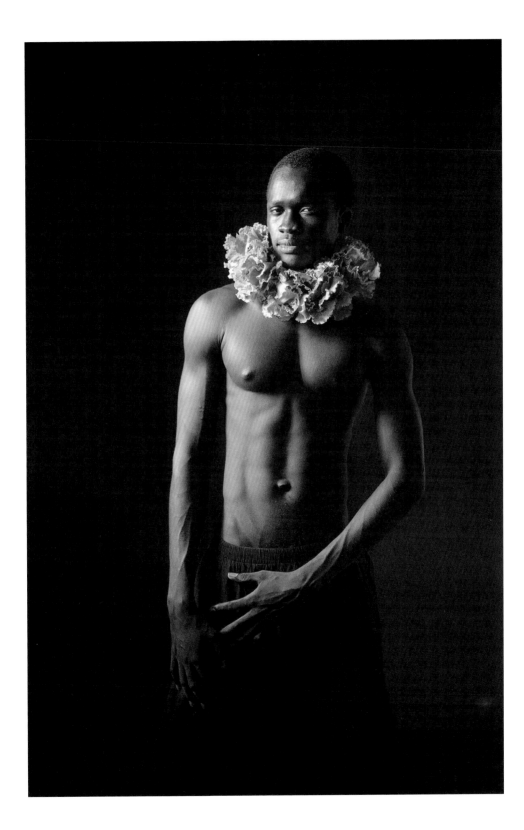

「一個人不能侍奉兩個主；不是惡這個、愛那個，就是重這個、輕那個。你們不能又侍奉神，又侍奉瑪門（財利）。」——〈馬太福音〉6:24

拉吉·帕特的《市場權利以及世界食物體系的隱形之戰》一書，提到今天人類糧食的生產總量，超越了歷史上的任何時刻；與此同時，全球處在飢餓狀態的人口卻超過了十分之一。諷刺的是，伴隨著這八億飢餓人口的是另一世界紀錄：體重超重的人口數也達到了三十億人，遠大於飢餓人數。這個敘述再一次證明了一個人類社會自古至今始終未曾被解決、既可悲又可恥的現實——這個世界從來「不患寡，而患不均」。

諾貝爾經濟學獎得主沈恩曾研究 1943 年造成三百萬人死亡的孟加拉大飢荒。當年孟加拉其實不缺糧食，國內的糧倉中囤積了大量糧食。之所以發生大飢荒，只因統治者的自私自利，而為數龐大、身處低社經地位的窮人買不起食物，只得被活活餓死。

再舉一例，印度每年銷毀數百萬噸的農作物，或任其在倉庫腐敗；貧窮線以下人口的食物質量卻每況愈下，達到 1947 年印度獨立以來最差的程度。當營養不良的困境侵蝕著城鎮和鄉村的貧窮家庭，政府卻放寬外國飲料製造商和跨國食品公司進入，使得印度成為世界上最大的糖尿病病患集中地。這種矛盾就連美國也不例外：有數千萬低下階層的美國人擔心下一頓飯的著落，同時美國每年傾倒的食物卻足以養活所有美國人。

長期被奴役、被剝削、財富分配不均、劣質食品……資源浪費傷害的不僅是人類的健

康與尊嚴，被惡待的更是不能為自己發聲伸冤的大地和地球生態。前不久另一項由英國知名慈善團體樂施會公布的報告指出，世界財富分配不均嚴重傾斜的狀態正持續加大，全世界最富有的八十五名富豪所持有的財富相當於全球三十五億最貧窮民眾財產的總和。全球最富有人口的 1% 擁有全世界 50% 的財富。

在報告中，樂施會強調，貧富不均的持續惡化的主要原因是富豪們想方設法不斷攫取權力，他們用錢收買操縱政治程序，將政策扭曲到對他們有利的方向，包括解除金融管制、為自己創造租稅天堂、對高所得減稅，卻削減為大多數民眾服務的公共支出；貧富加大使得大多數芸芸眾生只能爭奪富豪餐桌掉下來的零碎。

然而如果包括所有中下階層在內的世界人心，其憤恨不平都只是因為自己不在富者的行列，那麼這個可悲可鄙的現實將不可能改善，頂多是少數人階級身分的流動互換罷了。欲望猶如啜飲海水，只會愈喝愈渴。其實財富的壟斷者所彰顯的不是他們的富有，而恰恰是他們心靈的貧困與飢餓。然而在一個僅僅以財富差距作為衡量標準的世界，奢求公平正義將無異是緣木求魚，正如同文首所引用〈馬太福音〉中耶穌的警語。

在耶穌看來，追求真理與追求財利，根本是互斥的。如果人們不能普遍地把人生的嚮往和實踐，從競爭、財富的積累、感官的享樂，乃至自我實現，轉而服膺於造物主愛的秩序，為尋求與他者親善、合一的倫理關係而盡心竭力，節制、珍惜並善用一切資源，與地球方舟內的眾生共生共榮，則一切的研究討論和社會改革都將功虧一簣。

以實瑪利和以撒

ישׁמעאל ויצחק

阿拉伯和以色列

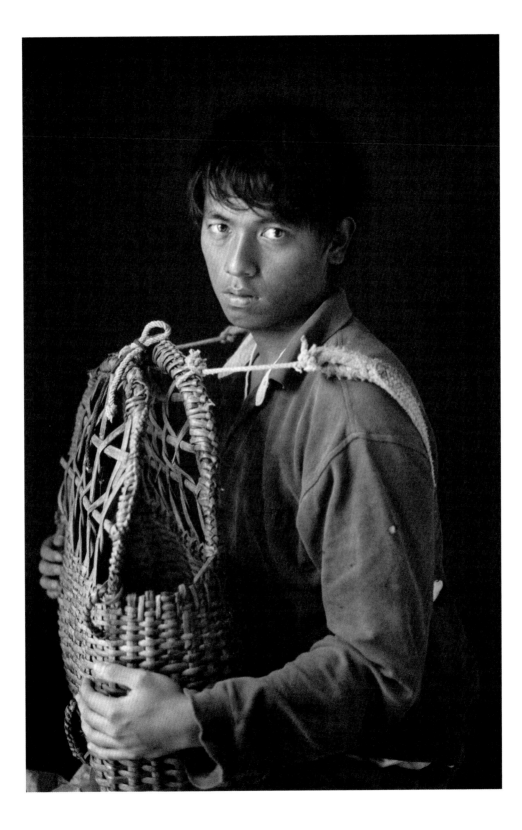

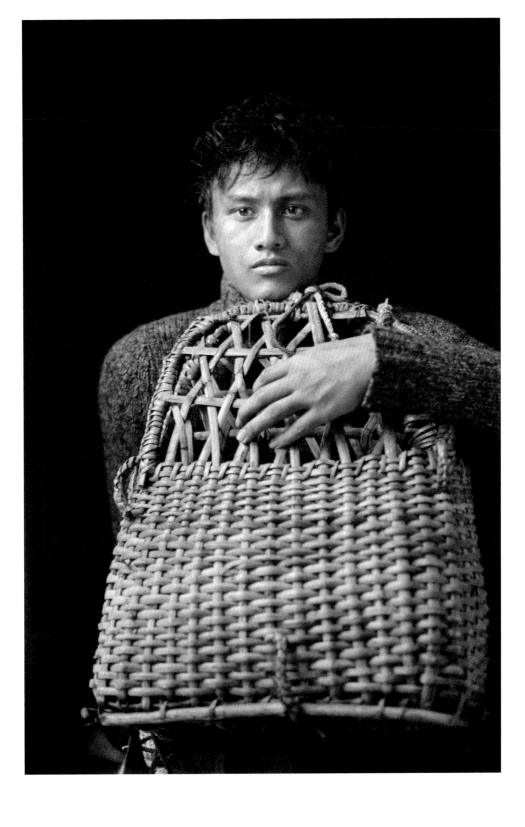

距今四千年前，閃族的後裔希伯來游牧部落的首領亞伯拉罕，與他的父親他拉、姪兒羅得，舉家離開拜月神的迦勒底城市吾珥，遷徙迦南。當他拉去世之後，創造主上帝向亞伯拉罕顯現，從此，敬虔忠誠的亞伯拉罕唯獨敬拜獨一真神，成為耶和華上帝的第一個選民。

上帝一早應許亞伯拉罕，必叫他成為大國，叫萬族都要因他蒙福，更要讓他的後裔如同天上的星辰一般不可勝數，只是當時亞伯拉罕與妻子莎拉雖然年紀老邁，卻膝下猶虛。此後，莎拉因為自己不能生育，於是自作主張把使女埃及人夏甲送給丈夫作妾，以便丈夫留後，夏甲果然懷孕，為亞伯拉罕生下一個兒子，取名以實瑪利。但自從夏甲懷孕之後。心胸不夠寬大的兩個女人始終衝突不斷，叫亞伯拉罕左右為難。當亞伯拉罕九十九歲那年，上帝卻讓早已停經的莎拉奇蹟似地懷了亞伯拉罕的孩子，隔年，以撒出生。

以實瑪利和以撒，兄弟兩人同父異母，爾後雖然因為各自母親的嫌隙而分家，卻同樣分別蒙受上帝的祝福，各自成為十二個部族的首領，成為大國。以實瑪利是為阿拉伯人的祖先、穆斯林的祖先；而以撒則成為以色列、猶太人的祖先，成為猶太教徒、基督徒信仰上的共同祖先，應驗了上帝的應許。

當亞伯拉罕一百七十五歲壽終正寢，他兩個也已經是老人的兒子——以實瑪利和以撒再次團聚，共同為父親安葬，毫無嫌隙。對照他們各自的子孫，今日的阿拉伯與以色列之間、穆斯林與西方世界之間難以化解的仇恨、層出不窮的衝突，豈不愧對祖先而應該感到羞恥？

以色列

ישראל

與神摔角的人

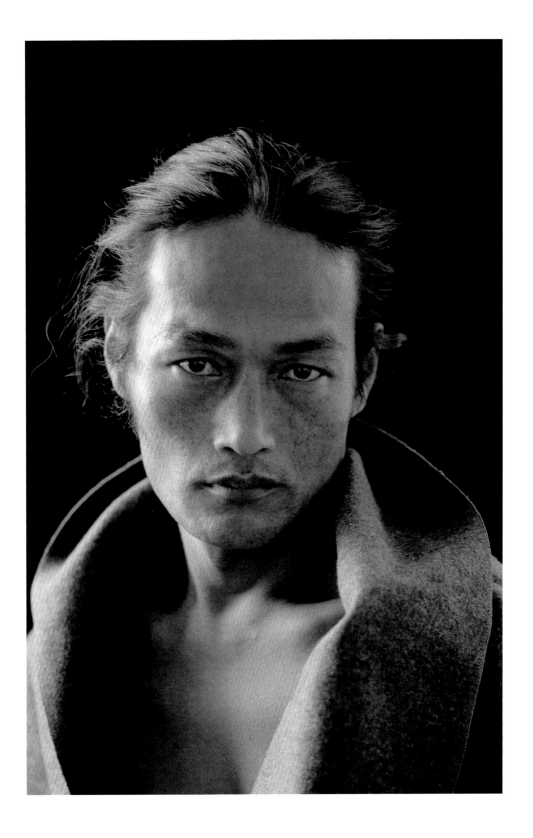

雅各（以色列的祖先、族長），是以撒與妻子利百加所生的雙生子中的弟弟。當哥哥以掃首先出了母腹，雅各抓住哥哥的腳跟緊接而出，因此得名。雅各就是「抓住」的意思，而這個名字適足以表徵雅各的性格與命運。

以掃與雅各，長相、個性各不相同；以掃渾身毛髮濃密，外向好動，不長心眼，善於狩獵，每每以野味饕得父親歡心；雅各卻內向安靜，攻於心計，總是宅居在家，討母親喜歡。雅各曾先後兩次，先是出於私意，後來則是在母親授意下，企圖謀奪長子的繼承權，進而惹動哥哥以掃的憤恨，以致被迫離家逃命。

雅各的個性矛盾糾結：在信仰上，他心存上帝，一心嚮往神的祝福，卻又不能收束自己的短視近利與自我中心；在感情上，他始終專情於拉結一人，卻又因為懦弱而被岳父、妻子所迫先後娶了四房妻妾，致令家庭關係複雜而種下禍端。雅各離家在外經營打拼多年後，為自己賺得相當財富，突然興起歸鄉的念頭，當他率領妻妾兒女、僕婢牛羊踏上還鄉的路程，卻在離家不遠的雅博渡口猶豫徘徊起來，生怕哥哥以掃或許仇恨未消。

是夜，在幽暗的夜色中，出現一位神祕的陌生人，兩人一語未發，摔角起來。直到黎明，神祕人見不能勝他，於是求去。雅各卻緊抓不放，硬是要求除非神祕客為他祝福，才肯鬆手（雅各似乎意識到此人來歷不凡）。神祕人遂了雅各的意，於是為他祝福，並賜予他一個新的名字「以色列」，意思是「神與之或為之摔角」，隱喻以色列（雅各）與其後裔，在自我與天命中擺盪不休的命運。

呂便
ㄌㄩˇㄅㄧㄢˋ

因負疚感而免於大惡

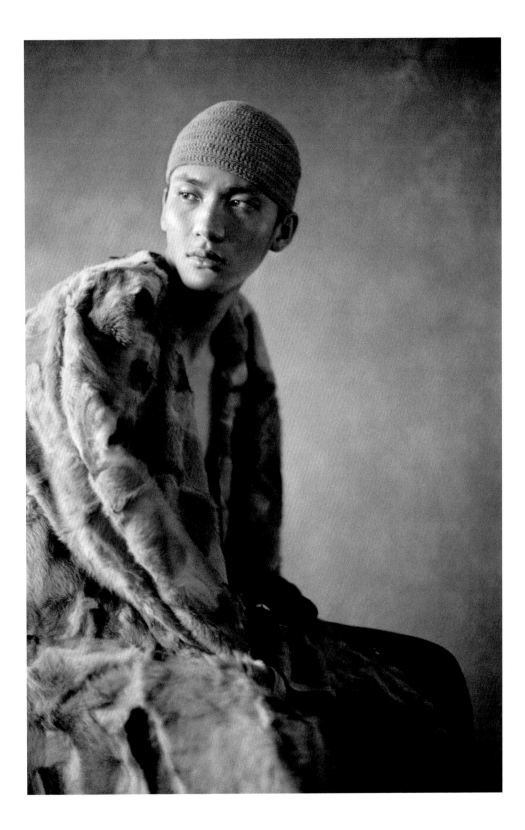

雅各生性懦弱，並非出於自己的意志，卻先後在岳父和兩個妻子的勉強下，娶了四房妻妾，生下十二男一女。然而，在雅各心中，卻始終只愛美麗的拉結一個人。因著他對拉結的情感，愛屋及烏，在眾多兒女中，雅各也偏心拉結所生的約瑟和便雅憫；可以想見，這使得雅各其他妻兒的心裡難免萌生嫉恨創傷；這恐怕也或多或少成為其長子呂便日後與他的妾璧拉（原是拉結的婢女）亂倫的原因。為此，呂便在東窗事發後，喪失了他本來作為長子的繼承權。

呂便究竟因何與父親的妾璧拉有染，聖經沒有明說，是為了報復父親對母親和自己的冷漠嗎？還是因著他與璧拉同病相憐，各自渴望父親的愛與丈夫的愛卻不可得，而彼此憐惜，互相取暖？不得而知。我們只知道，呂便因此心裡覺得對不住父親，以致後來當有一次他的兄弟們出於嫉恨而聯手，伺機加害得寵的幼弟約瑟時，唯獨呂便極力阻止，維護保全了約瑟的性命。

舊約聖經中，以色列的先祖受周邊民族文化的影響，一開始並未採行神所定意的一夫一妻制，以致家庭關係混亂，也是間接造成社會問題叢生的原因之一，此為負面教材。但這些充滿遺憾、令人不勝唏噓的故事，遂足以反應人性與人類社會的複雜性，而促發後世作倫理的反省。呂便雖然一步踏錯，但卻因此蒙生對父親的歉疚感，從而讓他的良心遠比其他弟弟們更為敏銳，免於鑄成殺害手足的大惡。

約瑟
יוֹסֵף

把握命運不斷蛻變的生命

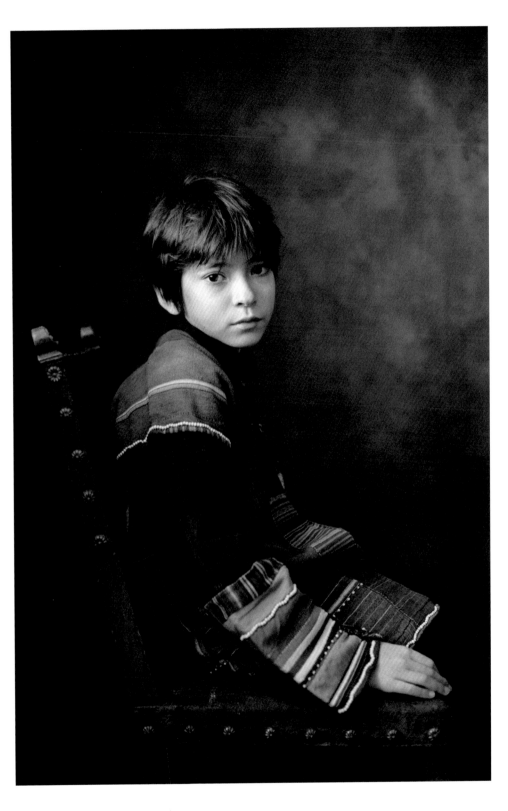

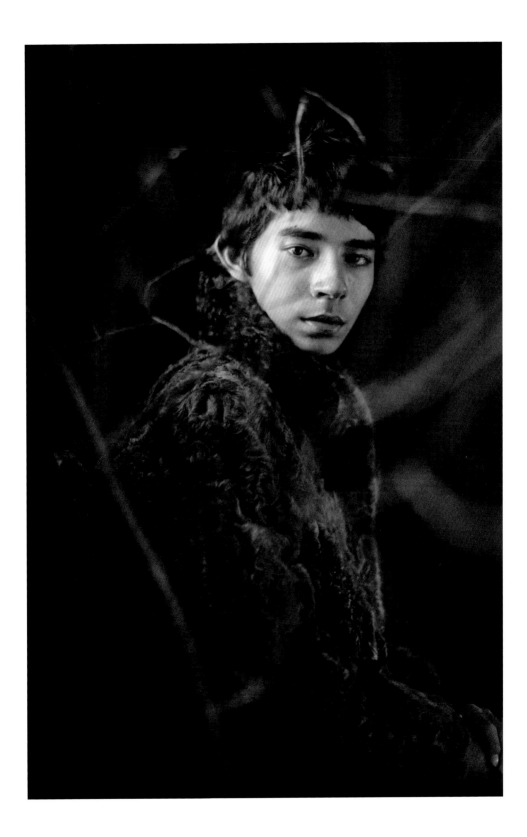

因約瑟是雅各年老所生，他愛約瑟遠超過愛他的眾子；他獨厚約瑟，給他做了件體面的彩衣。這或許令本來恃寵而驕的約瑟愈發自戀，自命不凡。終於導致約瑟同父異母的兄長們因心生妒恨，伺機把約瑟賣了，教他淪落埃及為奴，開啟坎坷的命運。

約瑟從雙親的嬌兒一夕為奴，但這危難卻也扭轉其性格與命運；開啟他信仰的轉捩點。若干年後，生性聰慧、力爭上游的約瑟，深得主子（埃及法老的侍衛長）的賞識與信任，取得管家的位分。他未曾辜負所託，更善於經營，致令主子的家業蒸蒸日上。但不幸約瑟俊挺的外貌引起主母垂涎，他拒絕誘惑、不肯就範，不敢忘恩負義愧對主人，然而不能得逞的主母卻惱羞成怒，反誣告他性侵。或許主子並未盡信妻子所言，約瑟雖然因此入獄，卻逃過一死。

再次落難的約瑟未曾自暴自棄，即便在獄中，他也贏得牢友和獄卒一致的敬重，並最終在被關押了數年之後，得契機以天賦解夢的能力，為埃及法老解夢，並且就夢裡所預示的危難提出有效的建言。或者當年埃及王室政治詭譎，法老身邊沒有可信任的人，約瑟竟然被提拔，攀升宰相大位。之後，體察天意的約瑟，輔佐法老使埃及安然度過夢境果然成真的七年災荒，並且拯救了自己同樣因災荒陷於絕境的家族。約瑟對天意與命運的體察，使他得智慧，足以化解當年與兄長的恩仇。約瑟的一生教我們看見人在複雜的世界變局中不斷蛻變的可能性。

底波拉

ㄉㄧˇㄅㄛㄌㄚ

巾幗不讓鬚眉的女士師

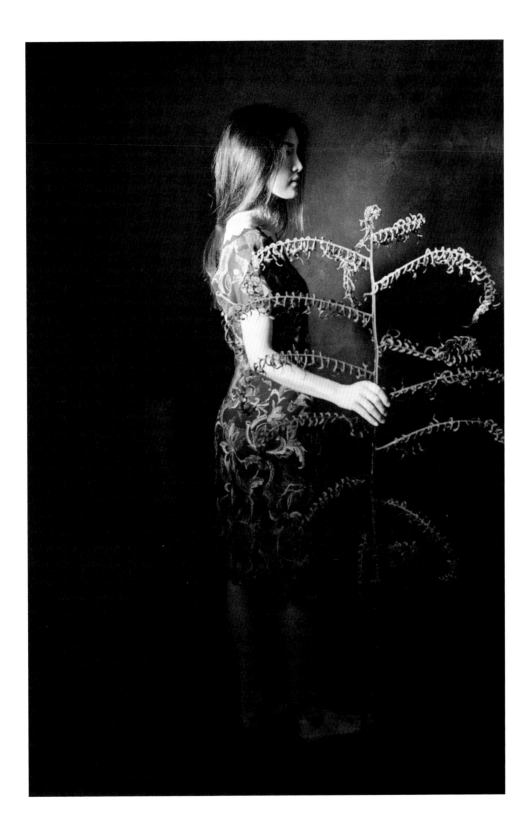

聖經〈創世記〉第二章，說到那起初被造的人（亞當）獨居不好，故此，神繼而造了一個（異性的）配偶（夏娃）來幫助成全他。但隨後夏娃卻因為誘惑者（蛇）的連哄帶騙，而率先違逆了上主的禁令，更拖著亞當一起墮落，以致雙雙被逐出伊甸樂園。立意幫助者卻反倒成了連累者。

而在古以色列一段信仰道德崩壞、內憂外患的歷史中，上帝曾興起一位集合先知、法官和政治、軍事領袖長才於一身的英雌底波拉，以她的智慧、魄力與勇氣，率軍一舉擊潰了入侵者迦南王耶賓的鐵騎，為以色列百姓締造了之後長達四十年的太平。

聖經從來以持平的觀點來看待兩性角色，無分軒輊地賦予男性與女性相應的才幹、責任與使命，卻又警戒他們切勿驕矜，才能免於墮落犯錯。

底波拉的故事啟示後世，女性和男性一樣可以在維繫婚姻家庭、生育教養下一代，以及政治、經濟、法律、軍事、科學、教育、社會救助、環保、生態保育、動物保護……每一領域做出積極的參與和貢獻。但反之，男人可能犯的錯，女人也不會例外。男人與女人，並非權力的競逐者，而是彼此缺一不可的互相配搭者。

路得與拿俄米

愛跨越種族國界

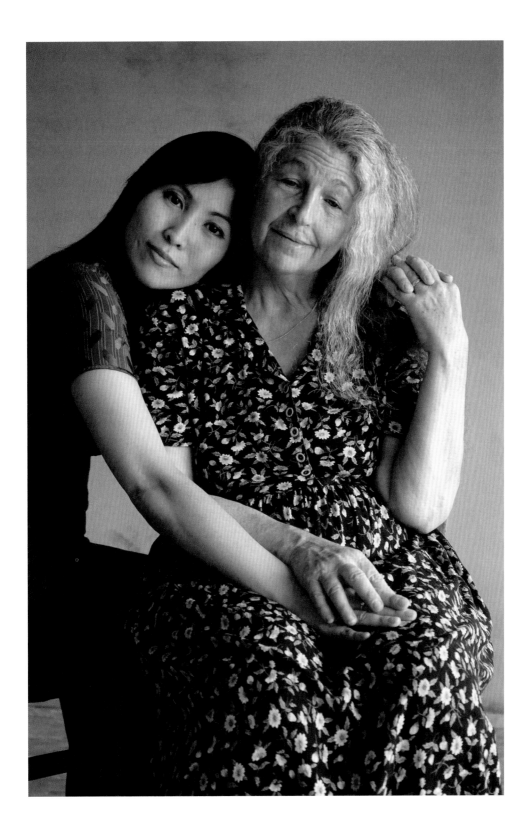

「不要催我回去不跟隨你。你往哪裡去，我也往那裡去；你在哪裡住宿，我也在那裡住宿；你的國就是我的國，你的神就是我的神。你在哪裡死，我也在那裡死，也葬在那裡。除非死能使你我相離！不然，願耶和華重重地降罰予我。」──〈路得記〉1:16-17

這一段露骨動人的誓詞，乍聽之下讓人誤以為是情人間的山盟海誓，但實際上卻是一個名叫路得的年輕寡婦，向孤苦無依的婆婆拿俄米所做的承諾。故事的主人翁是一對異族的婆媳，婆婆拿俄米是以色列人，她與丈夫、兩個兒子因為逃避饑荒而遷居異邦摩押，後來她的丈夫死了，她的兩個兒子則各自娶了外籍新娘俄珥巴與路得。不料過了十年，她的兩個兒子也死了，這個家庭陷入愁雲慘霧，拿俄米與她的兒媳情同母女，於是苦勸兩人各自返回娘家，以後可以再婚嫁人。

婆婆再三苦勸，長媳俄珥巴勉強辭別，只是路得卻執意隨拿俄米返鄉。一開始相依為命的二人，僅僅依靠媳婦在收割季節往田裡拾取收割的遺穗勉強餬口，直到她們遇見善良仁義的地主。在拿俄米的授意下，路得最終嫁給了本族遠親波阿斯，成就一樁美好姻緣。

路得的故事發生在以色列歷史上一段道德淪喪、沒有王法的黑暗時期。然而這幾位隱匿在不起眼的鄉村田園間，如同珠玉般溫潤閃亮的小人物，卻讓我們在人性的闇昧中看見一線曙光，而上帝的救贖就隱藏其間。因為以色列的盼望，君王大衛和救世主耶穌基督，就出自波阿斯與路得的血脈。

哈拿 ¹⁷²

從得到捨得

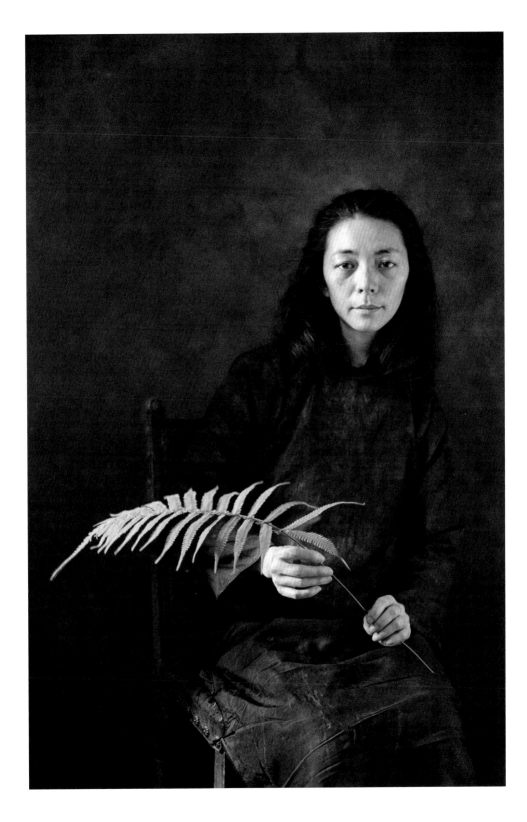

以利加拿娶了兩房妻妾，其中一房，名毗尼拿，有兒有女；但另一房哈拿，卻一直沒能受孕。雖然以利加拿從來沒有因此輕視不孕的妻子，但哈拿卻耿耿於懷，倍感羞辱。

這天，哈拿隨夫君前往聖所獻祭，並逮著機會把滿腹的委屈盡情向神哭訴。哈拿祈求神好歹賜她一兒半女；哈拿信誓旦旦，所求若蒙應允，日後必將所得的孩子敬獻予神。說到激動處，淚眼潰堤不能自已。這一幕剛巧給大祭司老以利瞅見了，待上前一問，得知原委，以利於是安慰哈拿，並為她祝福。

不久，哈拿果然懷孕，生下一個兒子起名撒母耳。及至孩子斷奶，信守然諾的哈拿徵得丈夫同意，就此讓小撒母耳學習在神的會幕中供聖職。未料當童子撒母耳長成之後，竟成為以色列士師時代的歷史中，最後一位、也是最偉大的一位士師。

若從現代人的觀點，哈拿不過是一個受制於傳統桎梏的平凡婦女，而她一早耿耿於懷者，不過是小我的榮辱得失，又拋出利益交換的條件，以賄賂超越的上帝。但出人意表的是，耶和華上帝卻仍然以慈悲遂了哈拿的心願，甚至祝福抬舉她的孩子，使撒母耳在上帝的歷史計畫中舉足輕重。

哈拿畢竟是懂得好歹的，她在所求蒙神應允之後，突破了自身心眼的局限，沒有把眼光停駐在神所賜予的，卻轉而定睛在那賜與者本身。她終於能夠明白，人生在世所能擁有的一切都繫乎萬有根源的造物者；個人的榮辱得失、世俗價值的貧富貴賤，都沒

有終極性；擁有或未擁有這些，其實都無關生命宏旨，就不值得因此而自卑或驕傲，無庸執著依戀；所當在乎者，唯天命是賴。於是哈拿學會了捨得。

哈拿的故事教我聯想到所敬仰的攝影家范毅舜先生所著之《海岸山脈瑞士人》，書中記述數十位飄洋過海，把大半生青春奉獻給台灣的天主教白冷會的修士們，他們每一位背後都有一位捨得為愛神愛人，奉獻自己兒女的母親。

小撒母耳

我聽見上主呼喚

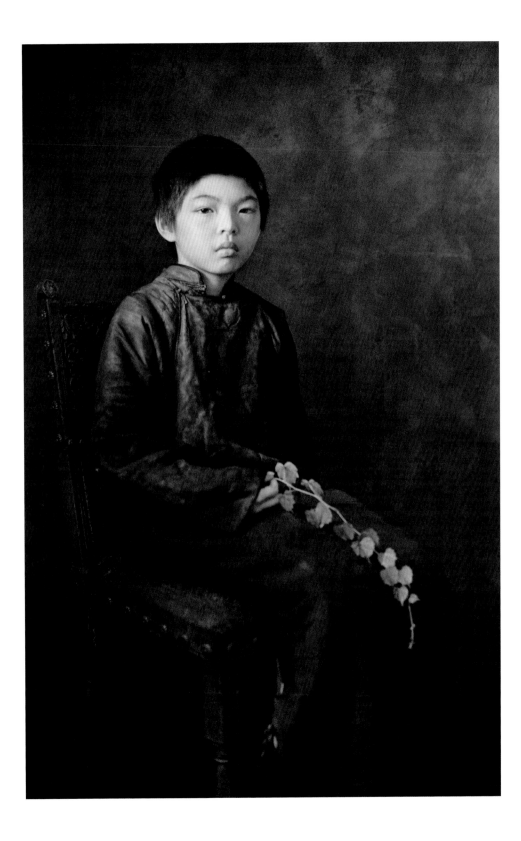

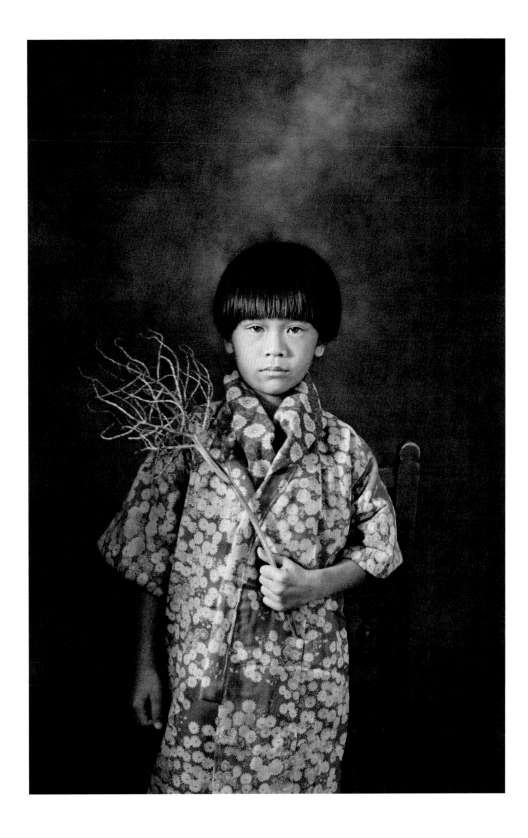

主前 1000 年。以色列。有童子撒母耳銜母命還願入得聖殿，師從大祭司以利供聖職，那些日子耶和華上帝言語寡少，默示無常。一晚，老祭司、童子分別入睡。會幕至聖所內，置放法版的約櫃前，神燈猶未盡滅。夜半，耶和華上帝呼喚小撒母耳。童子醒，乃應聲：「我在。」語畢，翻身下床，就師父以利跟前。老人無端被喚醒，回童子：「我未曾喚你，去睡。」童子莫名所以，只得回房。才闔眼，耶和華再次呼喚撒母耳，童子復起身應答：「我在。」說罷，立即跑到老人床邊，以利無奈：「我兒，師父確實未有呼喚你，恐怕是夢，去睡罷。」童子才躺平，耶和華第三次呼喚他。撒母耳惶然不解，卻仍就老人跟前。以利這下才恍然大悟，乃吩咐童子：「耶和華的小撒母耳，你仍去睡。若再聞召喚，你就答：主啊！請吩咐，僕人敬聽。」童子順命。自此，耶和華神與撒母耳同在。

先知何謂？撒母耳與歷代先見，豈幻聽幻視者乎？與撒母耳同，奉召作上帝的代言，每每當人們問我：「你果真聽見上帝與你說話？」卻教我作難。我若答：「是。」人們總是一臉狐疑，不可置信。聽見神，這攸關信仰。就不信者，聖經不過是一部泛黃的歷史冊頁。現象世界，無緣無故的偶然發生，萬事萬物，自然而然，因緣和合。唯，我與歷代領受相同啟示的信仰先輩，齊心仰望主前。是，我每每聽見神藉著集結成冊的歷史性啟示，向我等說話。巴哈與貝多芬聽見，林布蘭特與高第看見，且謙卑地或藉著音符，或藉著畫筆、磚石傳達予世人，承擔和先知撒母耳相彷彿的職分。但就不可置信者，那也不過是一座座精巧的巴別塔。此外，聖靈如襲襲薰風，主動臨及個別的人與信仰群體，猶如米開朗基羅在西斯汀大教堂房頂上所描繪 —— 上帝與亞當的指觸，那電光石火般私密親愛的言語。是，我曾聽見，不怕人訕笑。

大衛
掙扎不已的信仰者

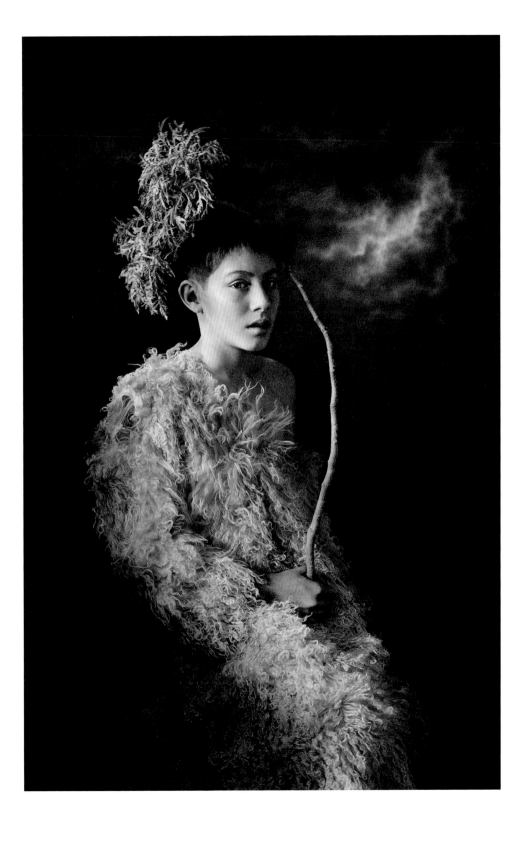

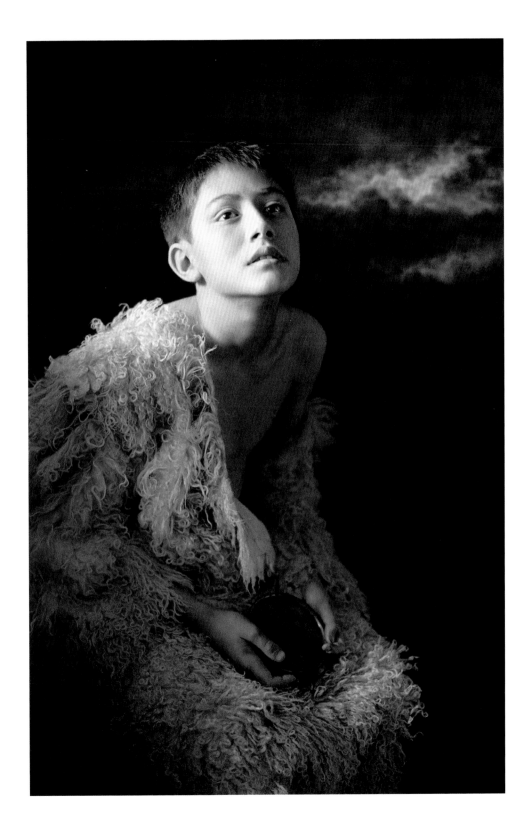

大衛出身寒微，自幼為父親耶西在野外放羊。他除了是個盡職的牧人、充盈信仰熱情，也是一個早慧的詩人，又擅長彈奏豎琴，並因此被召進宮中，為受心魔所苦的以色列王掃羅排憂解悶。一回，少年大衛奉父命前往探望在前線的兄長，卻遇上以色列宿敵非利士人進犯。兩軍對峙，敵軍派出身長八尺的巨人哥利亞在營外叫陣，以方卻無人敢應戰。大衛仗著信仰的勇氣，以初生之犢不畏虎的姿態出面迎敵。大衛使出牧羊人的看家本領，利用機弦甩石一擊命中巨人腦門，為以色列贏得奇蹟似的勝利。

之後，大衛被召入掃羅王麾下，戰績輝煌，聲望扶搖直上。但功高震主，掃羅王深感威脅，欲除之而後快，於是大衛只得帶著心腹逃亡。逃亡期間，大衛曾得到兩次刺殺掃羅的機會，但他尊重掃羅畢竟是上帝所膏立的君王，也是與他締結兄弟盟約的王子約拿單之父，因而下不了手。直到掃羅與約拿單父子於戰役中身亡，大衛為此悲痛逾恆。掃羅死後，大衛仍經一番鬥爭，才得以統一南北十二支派，成為迦南全區聯合王國的君主。晚年的大衛一心為上帝建造聖殿，又為猶太教敬拜制度注入自己所專長的詩歌頌讚元素，形成的傳統，影響至今。但大衛也並非完人，曾因貪戀部將烏利亞之妻拔示巴的美色，犯了姦淫。又為了掩飾罪行，把烏利亞派往前線，致其戰死。當先知拿單奉上帝之命揭發他的罪行，大衛當下伏首認罪，之後作懺悔詩以罪己。

總的來說，大衛終究是以色列歷史上最偉大的君王，最虔敬的宗教詩人，是神所親愛的。大衛的詩篇，高明之處不在精雕細琢的修辭，而在誠摯直白的宗教情感、靈性的敏銳勃發，以及所蘊涵的豐富神性啟示。他對後輩信仰者的深遠影響，歷久不衰。

約拿單

與僕人立下生死盟約的王子

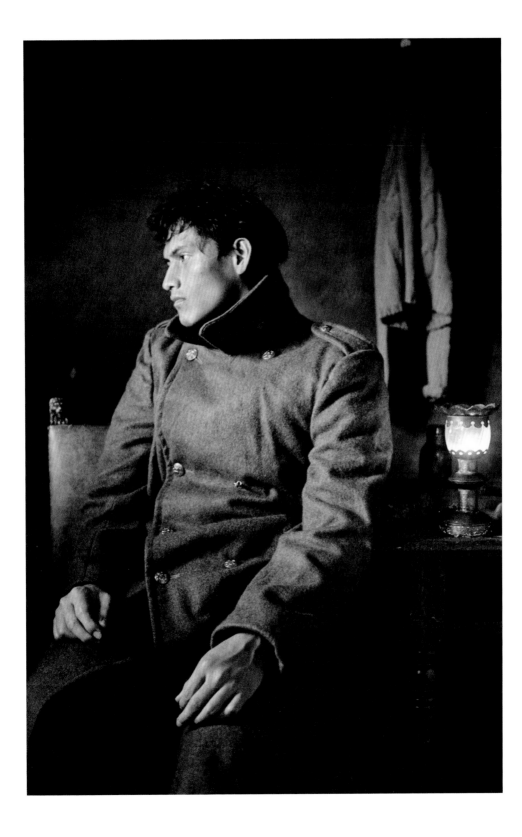

美籍阿富汗裔作家卡勒德‧胡塞尼的小說《追風箏的孩子》，關注盟約、負罪感與救贖的主題：阿富汗富家少年阿米爾和僕人之子哈山是童年好友，兩人課餘嗜好都是當地盛行的鬥風箏。阿米爾擅長在比賽中切斷別人的風箏線，而哈山腳程飛快，擅長追風箏，主僕二人合作無間。

但除了鬥風箏之外，阿米爾生性懦弱，每次遇到衝突，總是哈山挺身替阿米爾挨拳頭。在一次盛大的鬥風箏大賽，阿米爾奪冠勝出，哈山跑去追趕最後一個掉落的風箏作為阿米爾的戰利品，離開前他對阿米爾說：「為你，千千萬萬遍！」不料哈山找到風箏的同時，卻在暗巷遇到先前結怨的惡霸少年，哈山因而被痛揍、甚至被凌辱。趕到現場的阿米爾目睹一切，卻因膽怯而逕自逃跑。

阿米爾未以對等的道義承諾回應哈山對他的忠心，因此內心充滿負罪感，進而惱羞成怒。他沒有辦法忍受這個叫自己自慚形穢的同伴，於是栽贓陷害哈山，終至哈山父子黯然離開。多年後，移居美國成為作家的哈米爾獲悉哈山的死訊，並得知哈山其實是父親的私生子，是他同父異母的兄弟！

震驚之餘，阿米爾回到阿富汗，幾經波折救出身陷塔利班組織、飽受摧殘的哈山兒子索拉博，把他接回美國。一次阿米爾帶索拉博到公園放風箏，當索拉博操持的風箏墜落，阿米爾跑去追風箏前，回過頭來，對著索拉博說：「為你，千千萬萬遍！」

與《追風箏的孩子》相呼應，舊約聖經裡另有一個盟約的故事，講述以色列王子約拿單與他的僕人大衛立下生死盟約。聖經描寫王子約拿單愛他的朋友大衛勝過愛自己的生命，他脫下外袍，把戰衣、刀、弓、腰帶都一併送給了大衛，作為盟約的記號，無視於自己作為王位當然繼承人的身分，誓言擁戴大衛。王怡牧師曾說：「這是一個以色列版的『王子與牧羊人桃園結義』的故事。」

王怡牧師又說：「所謂盟約，意味著對一個自我中心世界的放棄。」在新約聖經中，上帝之子為了兌現祂與世人的盟約，而道成肉身成為人類之子，成為十字架上受苦的基督，義無反顧地為承擔世人的罪債而犧牲。每當我透過聖經，定睛在那位即使飽受歧視、誤解、被出賣、背叛，卻仍默然而堅定地走向十字架的耶穌基督，我彷彿看見他回首對著我們說：「為你，千千萬萬遍！」

但基督不單無怨無悔地為了呼喚自我中心、背信忘義的罪人而獻上己身，他更盼望世人能夠真心悔改，成為一個可以放棄自我中心的世界、為他者立下生死盟約、成為一個能夠信守「為你，千千萬萬遍！」的義人。

塔瑪 תמר

惡慾的受害者

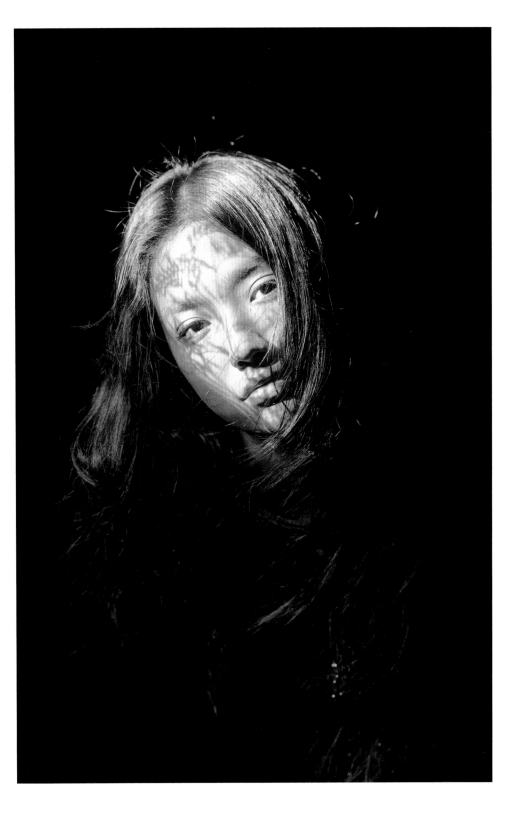

大衛王娶了若干妻妾，為他生了成群兒女，注定了他的家庭將難以太平。大衛的長子暗嫩愛戀上與他同父異母、如花似玉的妹妹塔瑪，以致思愛成病。他有一個堂兄名約拿達，此人生性狡猾、一肚子壞水；他給堂弟出了個餿主意，教暗嫩如何詐病以便誘使塔瑪進到宮裡探望服侍他，並伺機染指。

暗嫩照辦了。當羊入虎口的塔瑪苦苦哀求哥哥，千萬不要做出背乎倫常的醜事，此時滿心淫慾的暗嫩早已喪失理性良知。暗嫩強行姦汙了自己的妹妹，並在惡行得逞之後由愛轉恨。遭受暴行摧殘的塔瑪身心俱裂，驚惶逃出暗嫩的皇宮，卻正巧撞見對她疼愛有加的胞兄押沙龍。押沙龍得知妹妹塔瑪受辱的情事，礙於長兄暗嫩大太子的身分，暫時壓下心中怒火，從此把妹妹塔瑪接到自己家裡安頓保護。

兩年後，押沙龍逮到機會為胞妹報仇，在一場剪羊毛季的慶祝餐聚上，押沙龍埋伏殺手，一聲令下誅殺了同父異母的長兄暗嫩。然而這只是一連串宮廷鬥爭、反叛奪權、手足、骨肉相殘悲劇的開始……當人們目中無神、任性而行，離道日遠，人心就此成為惡慾的溫床。然而以惡還惡，以暴制暴從來只有滋生更大的邪惡、更大的敗壞，終至難以收拾。所以耶穌教導我們，不要與惡對抗，乃要以善勝惡，愛我們的仇敵，為逼迫我們的禱告，仰望那位在十字架上無怨無悔的愛者，成為和平之子，如此我們就得稱為上帝的兒女。

以斯帖
אֶסְתֵּר

把握位分機遇以成就天命

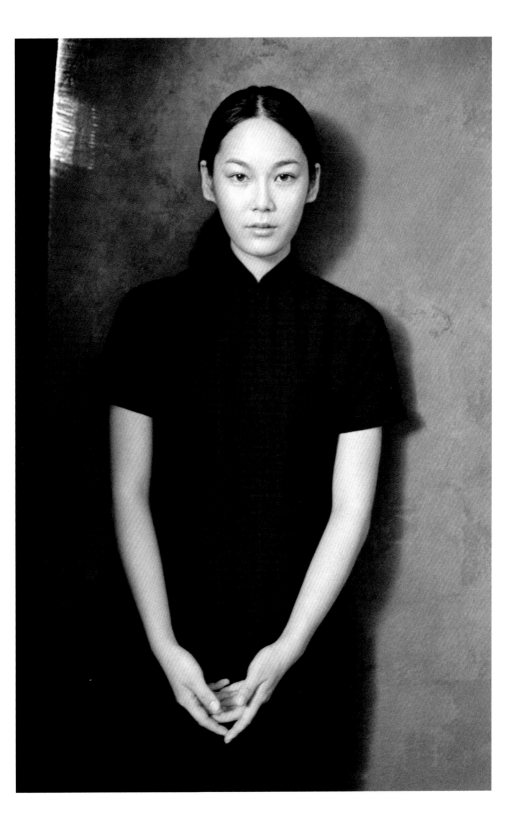

公元前 605 年，猶大國亡於巴比倫，大批猶太精英被擄到異邦，直到波斯興起取代巴比倫成為新的霸主，除了一部分猶太人被允許回歸故土，重建家園，大多數在異鄉土生土長的猶太人仍選擇留在異邦生活，並且為了自保而隱匿族裔身分。

波斯王亞哈隨魯（薛西斯一世）在位第三年，為了攏絡帝國之內一百二十七省各方貴胄對朝廷的向心，並展現皇室威榮，王下令大宴群臣。一日，酒過三旬，賓主盡歡，王一時興起讓太監宣皇后瓦實提進殿，好向遠客炫耀她的天姿國色。不料恃寵而驕的皇后竟拒絕露面，致令一國之君威嚴受挫。此事非同小可，最終以廢后收場。

挽回顏面的亞哈隨魯卻悶悶不樂，朝臣於是向大王諫言，在通國之內物色容貌俊美出眾的處女，選妃嬪一批，再依王的歡喜從中擇其表表者立為新后。一位由在朝為官的堂兄末底改扶養長大的猶大孤女以斯帖，雀屏中選入得宮中，最後豔壓群芳獲得后冠。過了四年，與猶太人素有世仇的亞瑪力人哈曼，取得波斯王的寵信成為帝國宰相。一日末底改與哈曼狹路相遇，他卻沒有向哈曼屈膝。哈曼打聽之下獲悉末底改是猶太人背景，新仇舊恨湧上心頭，誓言徹底剷除所有猶太人。於是哈曼向王誣告猶太人不法不忠，王相信其言，乃下令擇日滅絕所有猶太人。末底改和族人獲悉王的命令，披麻蒙灰舉哀哭號。

之後，末底改把這個危機輾轉告知以斯帖，以斯帖一開始頗為猶豫，不敢挺身為同胞說項，因王曾下令任何人若未蒙召見擅自見王必被治死，況且當時以斯帖已有相當時

日被冷落。末底改於是說了重話，一方面表達他對耶和華的拯救深具信心：「即使你閉口不言，猶太人仍必從他處得解脫蒙拯救，但你以斯帖之所以得著王后的位分，焉知不是為了現今的機會嗎？」

以斯帖於是答應冒死為同胞請命，並要所有在京城的猶太同胞與她同心禁食禱告三晝夜。於是，情況產生戲劇性的翻轉，哈曼害人不成卻掉入自設的網羅，以死收場；所有猶太人不但倖免於難，末底改更因曾有救駕之功而被拔擢入相。

以斯帖的故事啟示我們，人生在世當承天命而生或死，而天命就隱藏在日常的機遇之中。那句「你所得的位分，焉知不是為了現今的機會嗎？」當成為你我時時的提醒。

寧在神的殿外看門

看守自己的身體與靈魂即看守神的殿

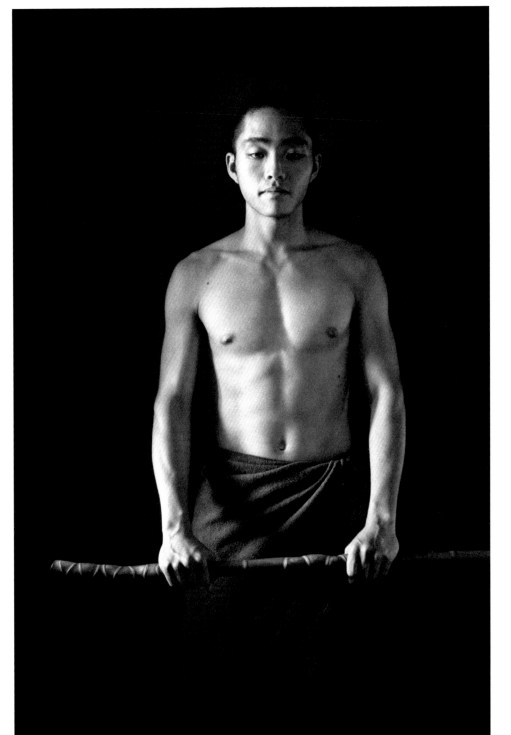

「萬軍之耶和華，我的王我的神啊，在你祭壇那裡，麻雀為自己找著房屋，燕子為自己找著菢雛之窩。靠你有力量心中嚮往錫安大道的，這人便為有福。他們經過流淚谷，叫這谷變為泉源之地。並有秋雨之福，蓋滿了全谷。在你的院宇住一日，勝似在別處住千日。寧可在我神殿中看門，不願住在惡人的帳棚裡。」〈詩篇〉84:3-10

這首詩是包括家父和我在內，許多猶太教徒和基督徒所深深喜愛的靈性詩篇，因為她如此貼切地表達出我們對生命之主那種既敬畏又無比親近、親愛的關係；因為她如此準確地切中我們共有的信仰經驗。相信上帝，不意味著消災解厄，如意順心，可以免除生命中的艱險困頓，重點也不在於那些神魂超拔的神祕經驗；而在乎我們藉著聖經所獲之真理啟示，進而明白我們之所以為之生、為之死的依據。以此安身立命，甘願本本分分地去學習、去經歷人生總總。

而聖經所啟示的信仰，主要不在於個體的修行、修為。所有信仰的實踐都具有倫理的向度，關乎我與三一上帝應然得親密關係，關乎我與人類同胞、與神所造的天地萬物應然的關係；從而依靠神的幫助，去承擔其中無可迴避的責任與義務。

耶穌的教導是這樣的：「凡為自己要得著生命的，他要喪掉生命；凡為我（為基督所啟示道成肉身的原則、為愛而犧牲的原則）喪掉生命的，他反要得著生命。」

在去而不返之先

祈求前仆後繼的勇力

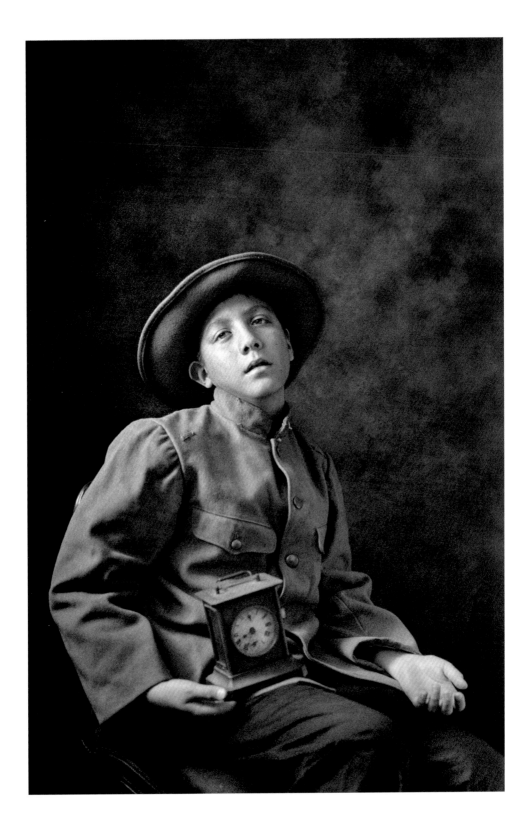

「我曾說：

我要謹言慎行，免得我舌頭犯罪；惡人在我面前的時候，我要用嚼環勒住我的口。

我默然無聲，連好話也不出口；我的愁苦就發動了，我的心在我裡面發燙。

我默想的時候，火就燒起來，我便用舌頭說話。

耶和華啊，求你叫我曉得我身之終！我的壽數幾何？叫我知道我的生命不長！

你使我的年日窄如手掌；我一生的年數，在你面前如同無有。

各人最穩妥的時候，真是全然虛幻。

世人行動實係幻影。他們忙亂，真是枉然；積蓄財寶，不知將來有誰收取。

主啊，如今我等什麼呢？我的指望在乎你！

求你救我脫離一切的過犯，不要使我受愚頑人的羞辱。

因我所遭遇的是出於你，我就默然不語。

求你把你的責罰從我身上免去；因你手的責打，我便消滅。

你因人的罪惡懲罰他的時候，叫他的笑容消滅，如衣被蟲所咬。世人真是虛幻！

耶和華啊，求你聽我的禱告，留心聽我的呼求！我流淚，求你不要靜默無聲！

因為我在你面前是客旅，是寄居的，像我列祖一般。

求你寬容我，使我在去而不返之先可以力量復原。」

——〈詩篇〉39

珍珠

מרגלית

才德的婦人

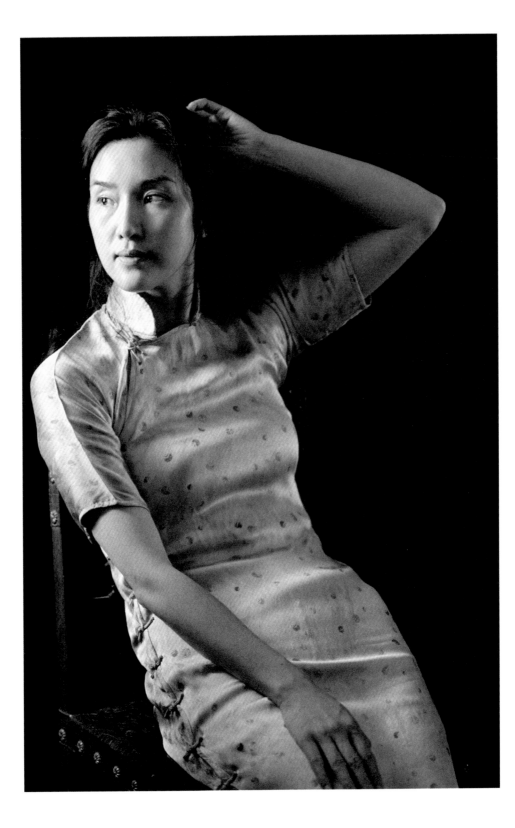

「才德的婦人誰能得著呢？她的價值遠勝珍珠。」——〈箴言〉31:10

我所認識的劉敏姊妹，正是這樣一顆遠勝珍珠的珍珠。她因為讀了余杰的一本書，欽慕他在文字中所顯現的道德勇氣和高貴靈魂，主動與之通信，而生發愛情，並在兩人第一次見面，就答應余杰的求婚。在之後婚姻的日子裡，即使面臨許多想像不到的艱難困苦，以及來自政府的壓迫，劉敏仍然以她的良善、對理想的忠誠，以及因著對愛與真理的信仰，勇敢去面對、去承受。並最終獻身成為一名傳道人。

日光之下的日子

ㄖㄍㄨㄤㄓㄒㄧㄚㄉㄜㄖㄗ

把握受造世界與人性的原理

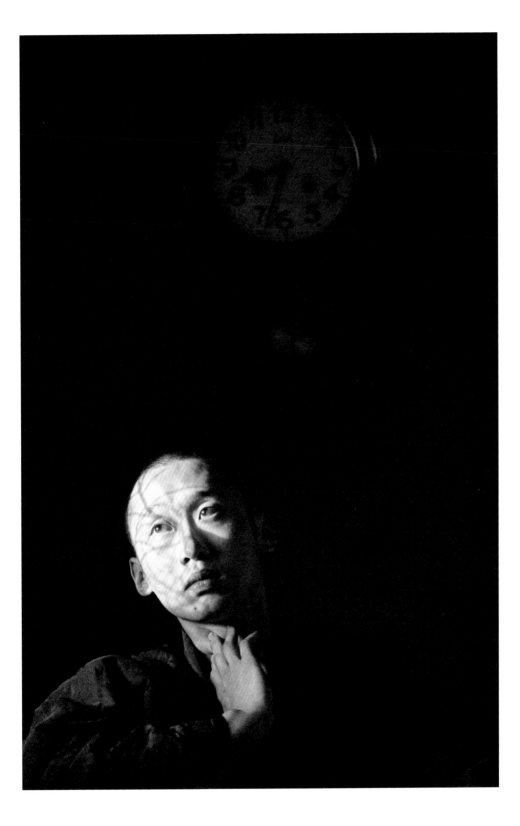

「凡事都有定期，天下萬務都有定時。生有時，死有時；栽種有時，拔出所栽種的也有時；殺戮有時，醫治有時；拆毀有時，建造有時；哭有時，笑有時；哀慟有時，跳舞有時；拋擲石頭有時，堆聚石頭有時；懷抱有時，不懷抱有時；尋找有時，失落有時；保守有時，捨棄有時；撕裂有時，縫補有時；靜默有時，言語有時；喜愛有時，恨惡有時；爭戰有時，和好有時。這樣看來，做事的人在他的勞碌上有什麼益處呢？我見神叫世人勞苦，使他們在其中受經煉。神造萬物，各按其時成為美好，又將永生安置在世人心裡。然而神從始至終的作為，人不能參透。」──〈傳道書〉3:1-11

「日光之下的日子」一詞出自聖經〈傳道書〉：指涉的是人生在世短暫、虛空，猶如捕風的日子。但傳道書的作者畢竟秉持整個宇宙、整個現象世界，都出自於一位終極實在的造物主的信念。因此，即使人一生短暫、處處有其局限，並且充滿難以解答的困惑；卻畢竟不是幻象（好比印度與希臘哲學的觀點），不是某種惡意的、高於人的存有的惡作劇（好比哲學家笛卡爾曾經有過的懷疑），而有其確切的意義和目的。日光之下的日子，因此仍然值得我們全力以赴。

良人

卷下

我的良人愛情，耶和華的烈焰

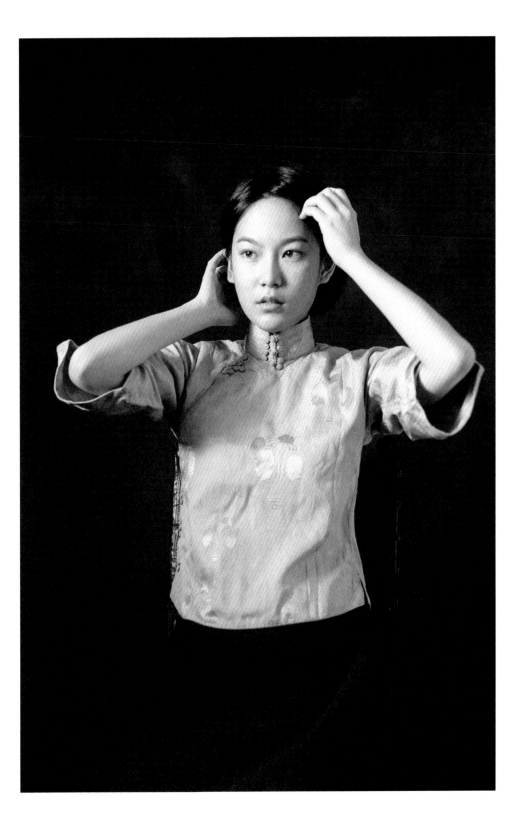

「求你將我放在你心上如印記，戴在你臂上如戳記。因為愛情如死之堅強，嫉恨如陰間之殘忍；所發的電光是火焰的電光，是耶和華的烈焰。愛情，眾水不能熄滅，大水也不能淹沒。若有人拿家中所有的財寶要換愛情，就全被藐視。」──〈雅歌〉8:6-7

對比東方「道德的寂靜主義」式的宗教，猶太教、基督教的信仰堪稱是一種激情的宗教。聖經不單鼓勵我們熱愛神所賜的既是肉身也是靈魂的生命，熱愛神所賜的在此世日光之下的日子，並啟示我們生命的意義具倫理的向度，在於我們如何與他者（神、人、自然萬物）建立真實、良善與愛的關係。聖經甚至常常以愛情、婚姻和家庭來比擬神人之間的情感。上帝就像一個嫉妒的情人，祂忠貞於所創造者，也要求我們以忠貞回應之。

親愛的

愛是溫柔深情的等待

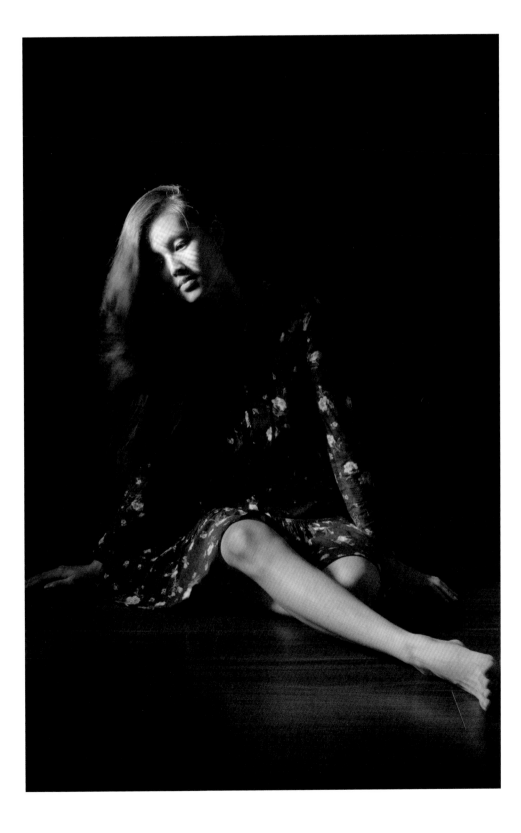

「耶路撒冷的眾女子啊，我指著羚羊或田野的母鹿囑咐你們：不要驚動、不要叫醒我所親愛的，等他自己情願。」〈雅歌〉2:7

當我第一次讀到這段美麗的詩句，猶是情竇初開的青澀少年。我愛戀上一位初中同班的美麗女生，卻自慚形穢始終不敢向她表白，只是默然以痴迷的目光守候著她。數不清有多少個夜晚，我離開家，得走上一個多鐘頭的路程，以便躑躅於女孩住家的樓底下，仰望著應該是她房間的窗口，耽溺在一廂情願的愛情裡；並驚訝於造物主對芸芸眾生，竟有著類似於我、遠勝於我的溫柔與深情。

先知

被靈風吹拂的勁草

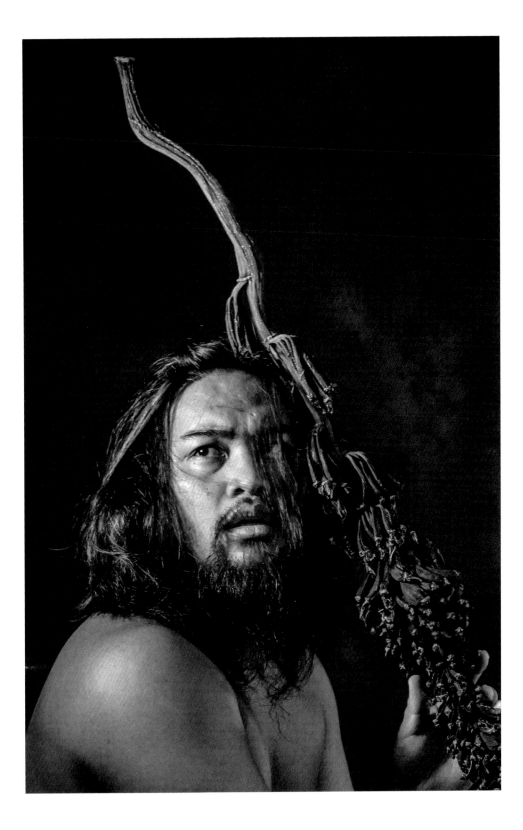

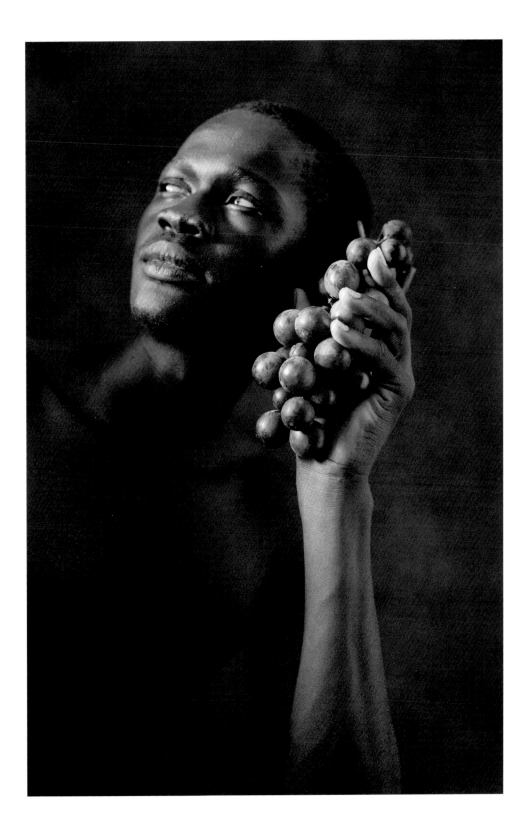

西方文明中有許多非常重要的基本信念，得自以色列和猶大國「先知」的啟示。其中一個信念就是：任何一個人民群體的未來，有賴於其所處身的社會秩序的公平正義；而社會裡的個人，必須對其所在的社會，以及個人的行為負責。

「先知」是誰？他們是依靠卜卦算命以預測未來的術士嗎？按聖經，先知的使命乃奉召作上帝的代言人，本於上帝的權威，藉著語言、文字以及身體的行動，作為向當前社會、歷史發展以至未來世界發布神喻的管道。以色列和猶大有許多著名的先知，如摩西、以利亞、以利沙、以賽亞、耶利米、以西結、但以理、何西阿、約珥、阿摩司、俄巴底亞、約拿、彌迦、哈巴谷、撒迦利亞、瑪拉基……

他們所傳遞的信息或觸及百姓的屬靈光景、社會評價、國家國際情勢、乃至各民族和整體世界的命運；其中往往夾帶著上帝審判的信息，以及對那位人類歷史的關鍵性角色以賽亞救世主彌賽亞的預言。先知身分超然，卻不是宗教建制內神職人員，也不具備一官半職，但他們卻勇於本著上帝的託付而針貶時弊、督責當權者和百姓。

先知作為神所差遣的社會良心，例子不勝枚舉。有一個故事說到一個名叫拿伯的人，他是一個種植家族葡萄園的尋常老百姓，但不幸的是以色列國王亞哈相中了他的葡萄園，亟欲佔據為己有。固執的拿伯卻以不得變賣祖產為由，拒絕了王併購的提議，於是亞哈王在邪惡的王后耶洗別的獻計下，為拿伯羅織瀆神的罪名，致令他被石頭打死，他的家族葡萄園就此充公落在亞哈王手中。由此神下令先知以利亞為拿伯伸冤：「你

去見以色列王亞哈，對他說：『主如此說，你謀財害命，強佔拿伯的產業，狗在何處舔拿伯的血，也必在何處舔你的血。』」（〈列王紀上〉21:18-19）

這個故事在人類歷史上富有革命性的意義，因為它講述一個沒有官銜的人，站在被誣陷的小老百姓的一方，以公平正義為由，聲討一個國王。這在古代集權統治的封建社會中是難以想像的，其革命性的行動是令人訝異的。以色列和猶大的先知乃是歷史上最教人驚奇的群體，他們處身於道德的沙漠，而他們的呼聲令整個世界無法不聽。

先知以賽亞

舊約福音書的作者

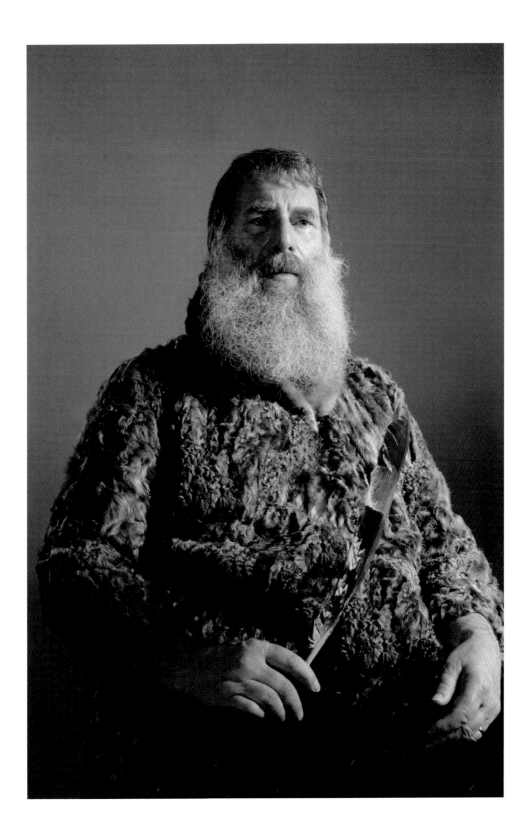

在舊約眾先知當中，沒有誰的眼界像以賽亞那樣，具有無比清晰的超越性，能以橫跨舊約和新約的精神，清楚地在耶穌基督道成肉身之前，為當代人勾勒出那位終末的救世主彌賽亞的面貌，給世人帶來創造終結之後的和平遠景。不論作為一個政治家、歷史家或是傳遞神籲的先知，以賽亞都充分履行了他受託負的責任。在聖靈澆灌下，他以優美的詩句彙集了眾多高貴而美麗的思想，點化出一個意象豐滿的神性國度。

以賽亞出身皇室，他與妻子都是上主選召的先知，生活在烏希亞王悠長而輝煌的統治期間。以賽亞的言論和行動，在在顯示他是一個勇敢無畏而胸懷悲憫的人，他斥責列邦罪行毫無顧忌、亦不妥協，卻在嚴厲之中透露出懇切與哀憐。以賽亞不單心繫本國猶太同胞，也關心外族鄰邦，他擁有傳教士的胸懷，令他能超越狹礙的國族局限。

即使擁有尊貴家世、過人才情，和神魂超拔的屬靈經驗，當暴露在聖潔神性的光照底下，以賽亞醒覺自己的渺小卑汙，他自慚形穢地呼喊道：「禍哉！我滅亡了，因為我是嘴唇不潔的人，又住在嘴唇不潔的民中……」以賽亞看見六翼天使撒拉弗飛到他的跟前，夾著火炭燙上他的嘴唇，以煉淨他的罪孽。從此以後以賽亞始終保持他的自卑自潔。當他聽見上主的呼召：「我可以差遣誰呢？誰肯為我們去呢？」以賽亞就像每一位忠心侍立主前的先知，回應了神的召喚：「我在這裡，請差遣我！」

然而每一個領命傳遞聖籲的先知，卻不能躲避膽顫心碎的經歷，畢竟誰能完全超然於上帝對自己骨肉同胞的嚴厲審判呢？於是以賽亞走進硬頸放肆的百姓中，由最初的勉

勵轉為憤怒斥責，心急如焚地喊出他的悲痛：「可嘆忠信之城變為妓女！先前充滿公平公義，現今卻住滿凶手。他們不為孤兒伸冤，寡婦的案件也不得呈現他們面前。」身為一個盡職的先知，以賽亞注定不可能討喜。犀利的警告，卻總遭來輕蔑和厭棄。

然而神在〈以賽亞書〉無可避免的挫折和失望之後，以彌賽亞的景象安慰、提升了他。以賽亞遇見那為卑微的童女所生的王者：「有一嬰孩為我們而生，有一子賜給我們，他的名要稱為奇妙策士、全能的神、永在的父、和平的君……」「因必有童女懷孕生子，給他起名叫以馬內利（即「神與我們同在」之意）。」

以賽亞又進一步預見那王者後來竟成為一位受苦的僕人：「他被藐視，被人厭棄，多受痛苦，經常憂患……他誠然擔當我們的憂患，背負我們的痛苦；我們卻以為他受責罰，被神擊打苦待了。哪知他為我們的過犯受害，為我們的罪孽壓傷。因他受的刑罰，我們得平安；因他受的鞭傷我們得醫治。我們都如羊走迷，各人偏行己路。耶和華卻使我們的罪孽都歸在他身上……」這些預言最終實現都在七百多年後的耶穌身上。

而以賽亞得默示，論到終末：「耶和華聖殿的山必定堅定……萬民都要歸流這山，必有多國的民前往，說：來吧，我們登耶和華的山，奔雅各神的殿。主必將他的道教訓我們，我們也要行他的路……他們要將刀打成犁頭，把槍打成鐮刀。這國不舉刀攻擊那國；他們也不再學習戰事。」按古籍記載，以賽亞在瑪拿西王主政期間，被王下令鋸死，為主鞠躬盡瘁，死而後已。

先知耶利米

הנביא ירמיהו

流淚的先知

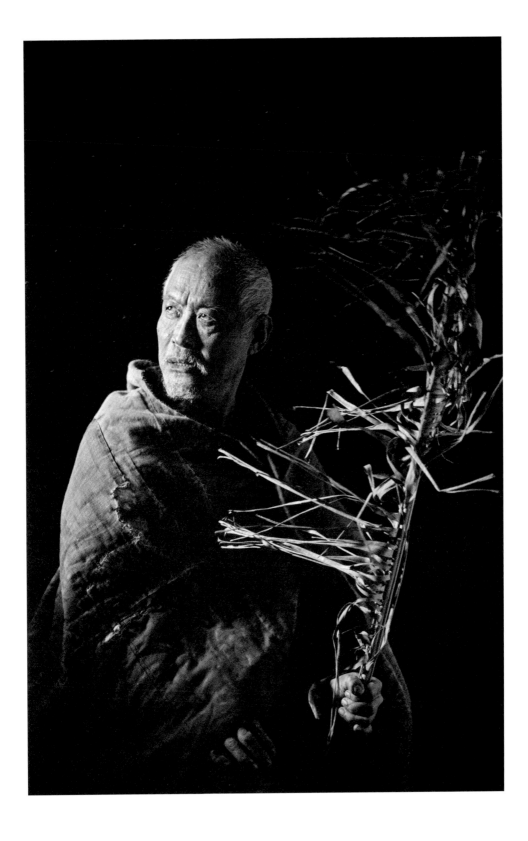

耶利米在國家走向衰亡的過程中，親眼目睹了五個末代的猶大君王相繼沒落。

當日的猶大國在三個爭逐世界霸主的強權威脅下處境艱難：亞述位於伯拉河（即幼發拉底河）流域北邊，叱吒風雲三百年後盛極而衰；巴比倫地處伯拉河以南，漸漸崛起壯大；埃及則位於尼羅河流域，巴比倫西南邊，一千年前曾為世界強權，之後沉寂好些年日，而今野心復熾。

耶利米領受神啟，預言巴比倫必然勝出；而硬心沉淪在偶像崇拜和各種不道德的罪惡當中的猶大國，將難逃被巴比倫毀滅的命運。眼見無力回天，耶利米轉而苦勸猶大向巴比倫投降，免於生靈塗炭。

只是人心蕩然的猶大人反把耶利米唱衰勸降的言論，當作出賣民族國家的背叛，為此耶利米屢遭凌辱逼迫、鞭打監禁。直到巴比倫攻破耶路撒冷，猶大國滅亡，耶利米才獲得釋放。巴比倫王禮遇先知，任他選擇前往巴比倫為王效力，或留在耶路撒冷。

耶利米選擇了後者，一方面因他知道一時崛起的大國巴比倫終將傾覆，但主因還是情感豐富、多愁善感、有「流淚的先知」封號的耶利米，割捨不下遭逢巨變的同胞和此刻已成廢墟的家園。但不久之後，耶利米仍被迫流亡埃及，並最終懷抱著仍在未竟之天的復國盼望客死異鄉。

先知以西結

יחזקאל הנביא

在流亡中領受復興異象

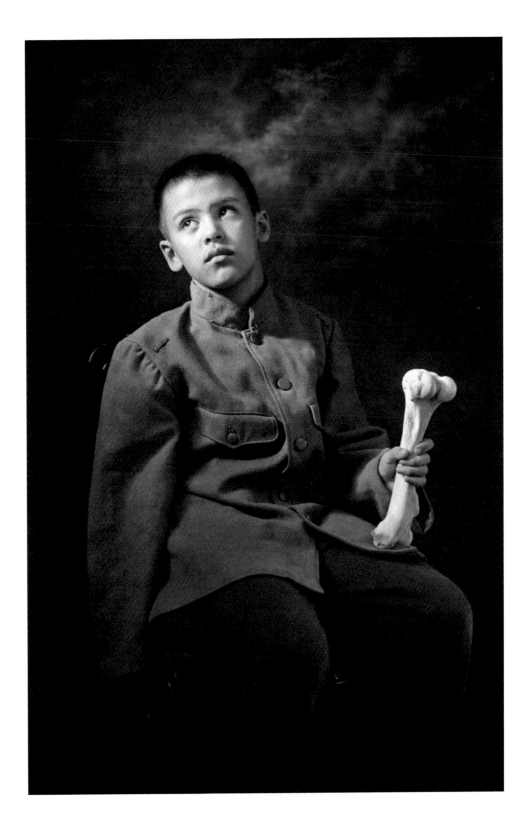

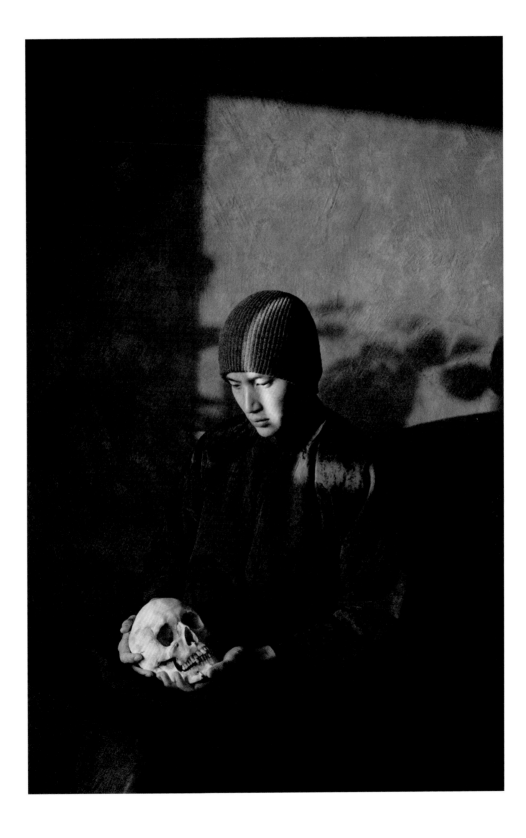

主前 598 年，猶大王約雅斤向巴比倫王尼布甲尼撒投降。尼布甲尼撒下令，把猶大國所有菁英，包括皇室成員、戰士、工匠，連同從聖殿和王宮搜刮而來的戰利品，一併擄掠到巴比倫去。祭司布西的兒子、後受召成為先知的以西結也在其中。這批後來統稱「巴比倫之囚」的以色列人，懷著忐忑憂懼的心情，從山嶺連綿、處處幽谷碧泉的家鄉，長途跋涉後落腳在迦巴魯河畔平原，與他們比鄰的都是與之格格不入的異教徒。尼布甲尼撒王容許以色列人蓋造經營，只要他們刻苦耐勞便能過上起碼的好日子。

在這段國破家亡流落異邦的艱難歲月中，上帝並沒有忘記為自己和以色列百姓興起先知。公元前 594 年，亦即被擄之後第五年，以西結接獲第一個異象：上帝的靈降在他身上，隨著一陣狂風從北方颳來，從一朵電光閃爍的雲堆中顯現出四個非比尋常、形象教人驚異的活物，分別從背部生出兩對翅膀，長著人、獅子、牛和鷹的四張臉……當四活物拍動翅膀，那響聲如大水，如軍隊齊一響亮的喊話，如全能者的聲音……

之後以西結更見識了在四活物頂上的穹蒼中，光輝榮耀的上帝形象。上帝向俯伏在地的以西結宣達神喻，吩咐人子以西結作以色列家的守望者，不論他們或聽或不聽，順從或悖逆。耶和華神之後又在啟示中讓以西結看見許多不同的景象，叫他吃下味甜如蜜的書卷，看見平原上枯乾的骸骨，重新長出骨肉成為軍隊。

以西結所領受的信息有兩個焦點：即神的審判與復興。一方面神必管教悖逆的百姓，一方面聖殿終將重建，以色列必將復興。以西結宣講傳達的方式十分獨特，他曾側臥三百九十天，每日只吃用牛糞燒烤的食物，剃光鬍鬚頭髮，妻子去世時不舉哀……

嫩枝 [六]

被砍斷枝幹上的新生契機

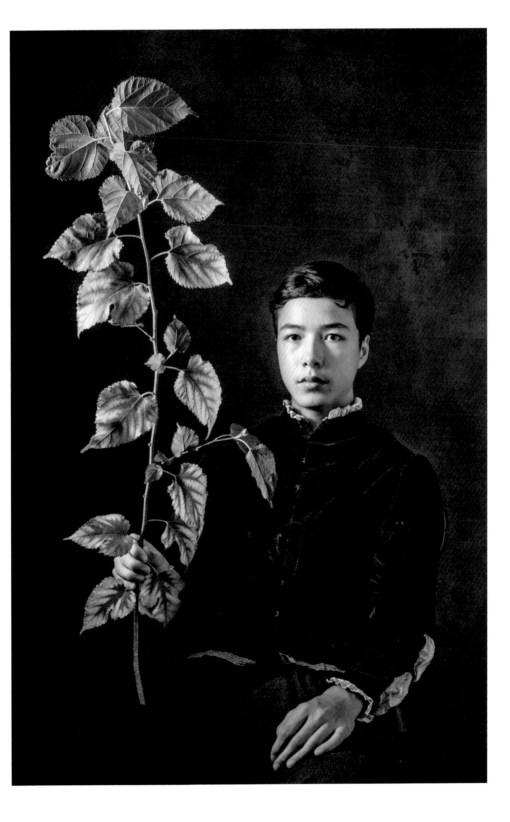

「我要將香柏樹梢擰去栽上，就是從儘尖的嫩枝中折一嫩枝，栽於極高的山上；在以色列高處的山栽上。它就生枝子，結果子，成為佳美的香柏樹，各類飛鳥都必宿在其下，就是宿在枝子的蔭下。田野的樹木都必知道我——耶和華使高樹矮小，矮樹高大；青樹枯乾，枯樹發旺。我——耶和華如此說，也如此行了。」——〈以西結書〉17:22-24

早在公元前三千年前，埃及人已經造了金字塔，蘇美和阿卡達乃是帝國，以色列的祖先們卻只是一個被忽略的、弱小的，活動在阿拉伯沙漠的遊牧部族。之後的歷史，他們雖然由一個家族進而繁衍成為一個少數民族、一個小國家，但是在大部份的歷史中，猶太人卻不斷遭受周邊民族的侵犯、擄掠、殖民統治，乃至於亡國。

有歷史學家說，猶太人何以沒有在歷史的洪流中消失是無法解釋的事。而由猶太人非但沒有消失，甚至對整個人類文明造成巨大影響。曾經有人估算，西方文明中有三分之一帶著猶太的印記，好比亞當、夏娃、挪亞、亞伯拉罕、莎拉、以撒、蕾貝卡、雅各、大衛、彼得、保羅……這些普遍的西方名字都出自聖經的人名。

一個禮拜有七天，並且至少有一天得強制公休，就是按照猶太歷法和律法的規定。其他如生命神聖、人生（受造）而平等、兩性平等、解放被奴役者、人類一家……等人權觀念，政府是人民的公僕、對待土地和牲口的倫理、人類對其他生物物種存續的責任與義務，也都出自猶太人的聖經。按統計，雖然目前全世界猶太人的總數只有一千三百萬人，但每五位諾貝爾獎得主中就有一位具有猶太血統，每五名美國大學教授就有一名是猶太人（《基督教對文明的影響》）。猶太人在每一領域，對世界都有傑出的貢獻。

青年但以理

DANIEL

超越民族與國家局限的先知

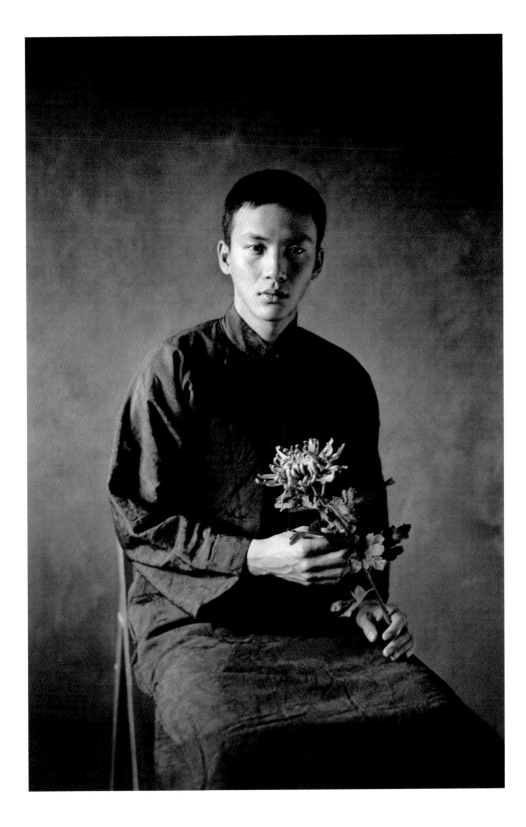

公元前 605 年，耶路撒冷淪陷。但以理和其他猶大精英，以戰俘身分被迦勒底人擄到巴比倫境內。巴比倫王尼布甲尼撒二世從其中揀選了一批猶大的青年才俊，讓他們進宮接受教育訓練，以期有朝一日為帝國效力。但以理和他的三個本族朋友名列其中。

但由於王所供應的膳食經過祭拜異教偶像的儀式，但以理和他的三個夥伴以宗教信仰的理由拒絕享用，婉言懇請監管他們的太監給予通融，批准他們進行一個為期十日的素食試驗：若十天後他們未因此形容憔悴，反倒精力飽滿，則懇請允許他們維持素食。

結果證明這四個猶太青年照樣俊美強壯，神又恩賜聰明智慧，以致這四個青年甚得君心，在王前被重用。此後，但以理更為尼布甲尼撒王解開具有預言歷史發展的「巨像之夢」。王見但以理有神相助，乃拔擢他作巴比倫省長。根據聖經記載，但以理一直活到波斯王居魯士的時代，歷經四個帝王的統治和兩個王朝的興衰；除短暫下野，大半生在朝中擔任要職。

但以理忠誠清廉、剛正不阿，在思想情感上不受狹隘的民族、國家主義所局限，但求對得起天、對得起人。唯獨信仰上堅持對獨一真神的信念，無可轉圜，即使為此被政敵陷害，被拋入獅子坑中，卻蒙上主保佑毫髮無傷，更得到歷任君王的敬重抬愛。

除了在朝輔佐君王，但以理更是一位靈性勃發、領受異象傳達神諭的先知。他的預言爾後在歷史中一一應驗。過去在楔型文字未被解讀之前，但以理一直被認為是虛構人物，及至當年皇宮的碑文被解讀，這才堵住了懷疑者的嘴，好比當年神堵住獅子的口。

先知何西阿

ספר הושע

對不貞妻子忠誠不變的愛

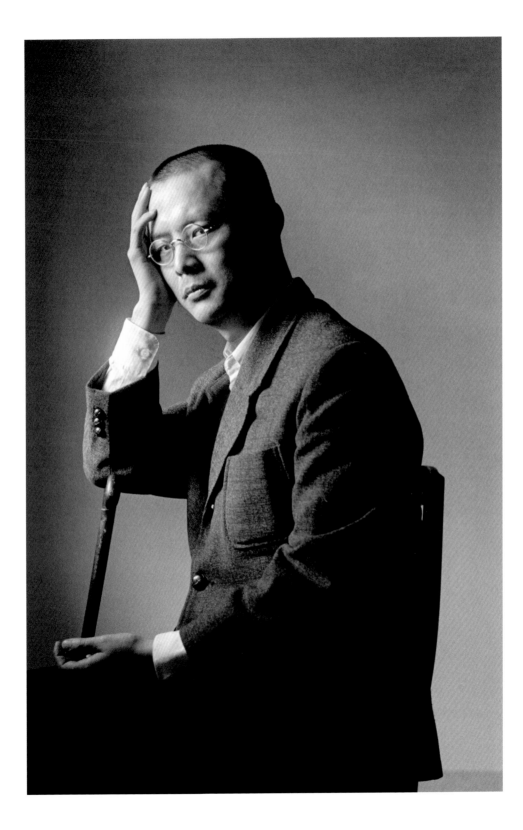

以色列人的祖先原來是游牧部族,卻在遷徙到迦南地之後,轉變為農耕社會,因而在宗教上多次背棄了原初對獨一創造主的信仰,轉而採納了迦南人的信仰,崇拜起象徵大自然生殖力的巴力神,好為自己求取物質層面的豐富。在敬拜巴力的宗教儀式中結合了放浪形骸的飲酒狂歡、與廟妓苟合,以至共同參與儀式者之間的淫亂雜交,迎合了人心之中總蠢蠢欲動的原始欲望。

何西阿一開始擔任先知,神便吩咐他娶妓女歌蔑為妻。婚後不久,歌蔑就背棄丈夫離家出走,回復放蕩混亂的生活,甚至因此懷孕生子,最終落得貧困潦倒。於是神再次要求何西阿出門尋覓、挽回妻子,並接納她外遇所生的孩子,視如己出……

先知〈何西阿書〉展現了一齣活生生的動人戲劇,藉著何西阿的婚姻來表徵以色列民的不忠悖逆,對比出上主對他們深切固執不變的愛情。上帝就像一個愛妻深切的丈夫,他忠誠體貼,不料卻三番兩次換來妻子的背叛,這使得他的內心在憤怒與不變的愛情之間飽受煎熬、掙扎不已,最終他仍舊不計前嫌,一心呼喚,挽回墮落的妻子,只要她能夠回心轉意。

先知約拿

被迫打開狹隘的心胸

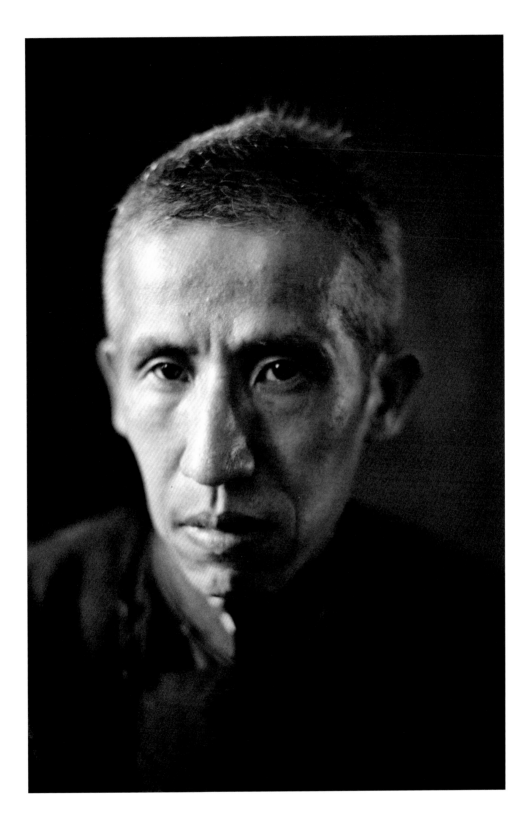

公元前八世紀，以色列國的先知約拿領受神喻，奉命前往敵國，向亞述城邦尼尼微傳達上帝審判的信息。或出於愛國私心，以及對敵人的仇恨，約拿巴不得尼尼微遭受天誅地滅；於是刻意乘船遠走他鄉，以逃避執行天命；他不願尼尼微或因神喻而畏懼悔改，以致蒙恩赦免。神卻不許約拿，興風作浪打擊所搭乘的船隻，致使他最終被拋入海濤，被吞入大魚腹中。

約拿在魚腹中告罪於神，於是約拿被大魚吐出，上了岸，心不甘情不願地前往尼尼微宣達神喻。最終尼尼微人果真因畏懼天譴而悔罪，神於是暫緩了對尼尼微的制裁。約拿的故事表明上帝對普世人的博愛與憐惜，不願任何人因沉淪而致毀滅，總想方設法挽回，有別於人間總難免分別之心的愛恨情仇。

先知哈巴谷

חבקוק הנביא

雖然無花果樹不發旺

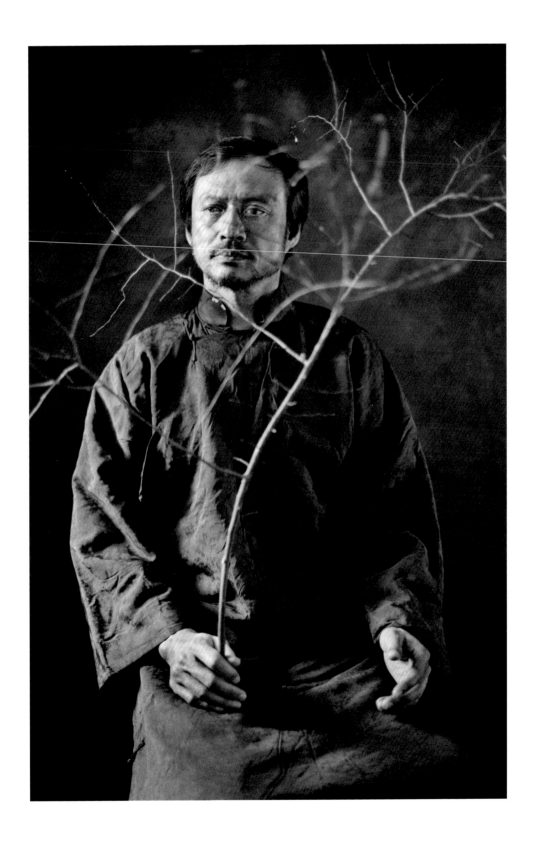

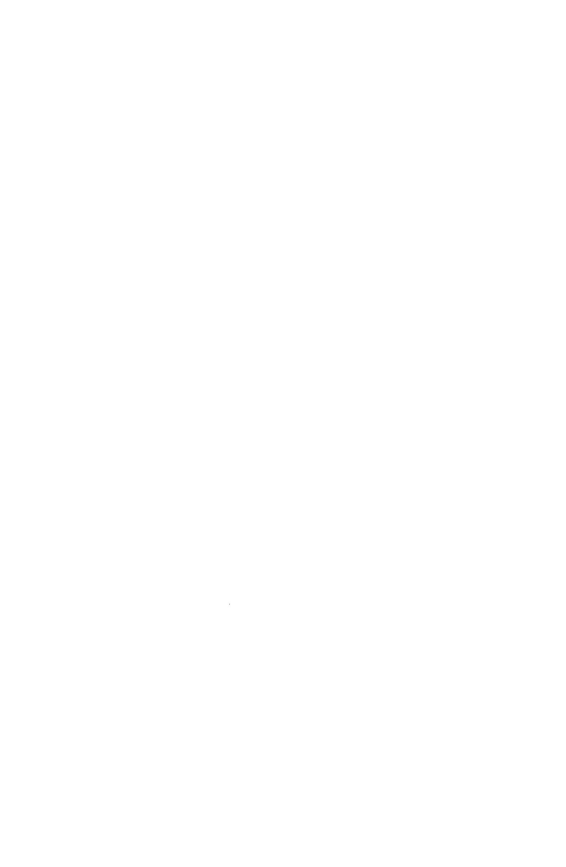

主前七世紀，上帝的選民北國以色列在鐵蹄下覆滅之後，南國猶大的先知哈巴谷得神默示。

〈哈巴谷書〉起始於先知質疑耶和華神，眼睜睜看著猶大社會內部的強暴橫行、道德淪喪，卻無所作為，因此向神求問：「你還要容忍到幾時，才出手懲治他們呢？」然而，當神答覆先知，祂即將藉著野心殘暴的巴比倫迦勒底人的大軍來懲治猶大，哈巴谷卻大惑不解。在他想來，「眼目清潔、不看邪僻的神」，何竟以比之猶大人更加邪惡的迦勒底人來對付自己的 同胞百姓呢？

於是先知登上守望城樓瞭望，盼望神的解答。終於，他在與神對話的禱告中，逐漸明白：神乃是歷史的主宰，自有超越人類眼界的步驟和計畫；局限在自身經驗和短促生命的人，唯有靜默依靠神。然而，雖然神的作為難以預料，唯「義人必因信得生」。先知的禱告以飲泣始，終能以歡呼終：

「雖然無花果樹不發旺，葡萄樹不結果，橄欖樹不效力，田地不出糧，圈中絕了牛羊，然而我仍因我的神，我靈魂的拯救者而歡欣。」——〈哈巴谷書〉3:17-18

追想錫安

זכור ציון

唯上主是我等亙古的鄉愁

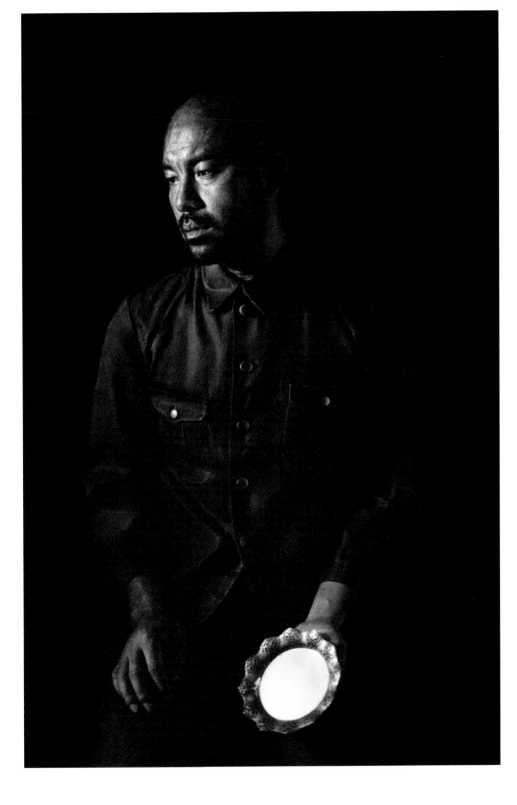

「我們曾在巴比倫的河邊坐下，一追想錫安就哭了。我們把琴掛在那裡的柳樹上；因為在那裡，擄掠我們的要我們唱歌，搶奪我們的要我們作樂，說：給我們唱一首錫安歌吧！我們怎能在外邦唱耶和華的歌呢？耶路撒冷啊，我若忘記你，情願我的右手忘記技巧！我若不記念你，若不看耶路撒冷過於我所最喜樂的，情願我的舌頭貼於上膛！耶路撒冷遭難的日子，以東人說：拆毀！拆毀！直拆到根基！耶和華啊，求你記念這仇！將要被滅的巴比倫城啊，報復你像你待我們的，那人便為有福！拿你的嬰孩摔在磐石上的，那人便為有福！」——〈詩篇〉137:1-9

童貞女馬利亞

Μαρία ἡ παρθένος

以謙卑順服承接艱鉅底天命

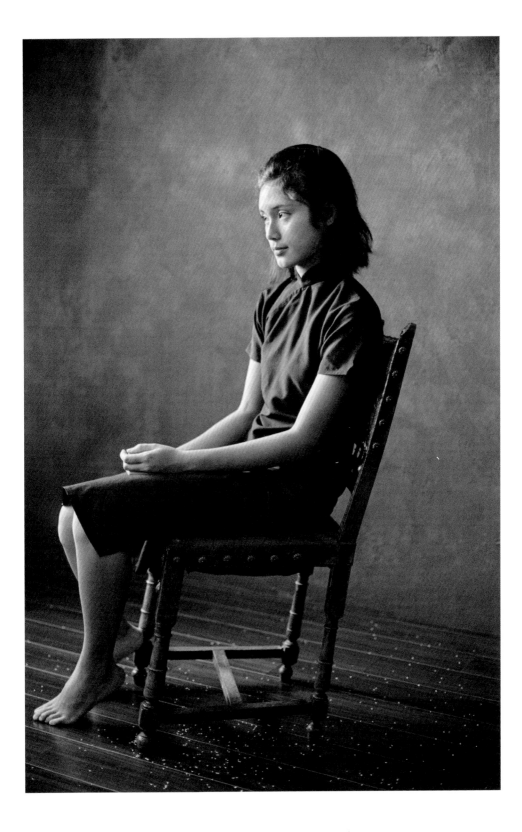

故事一開始，一個大約只有十三、四歲，名叫馬利亞的鄉村小姑娘，未婚成孕。在二千年前的巴勒斯坦，未因這敗壞門風的醜聞遭家族父老私刑處決，已屬僥倖。誰也料想不到，這姑娘日後卻成了後世億萬天主教徒所遵崇的「聖母」、「萬福馬利亞」。何以致之？因所懷珠胎乃聖靈成孕？因孩子出世最終成為人類的救世主？因信靠隨者的壯大成就了璀璨的基督教文明？因她的陰柔恰與耶和華上帝的父性形象互補？以上皆是。但我以為更因為馬利亞虛己順服天命；以及眼睜睜見聖子被當畜牲般凌遲，成了十字架上的代罪羔羊，而能懂得這世界的痛楚，明白這世界的歉然與盼望。

主的使女

Δούλη τοῦ κυρίου

為愛犧牲的母親

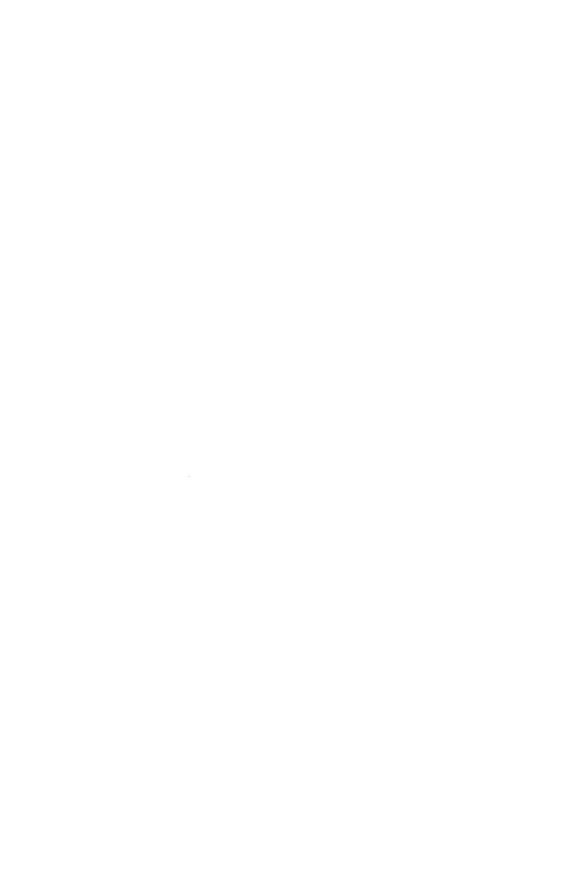

這幅照片拍攝於台灣排灣族福音歌手郭曉雯姊妹離世前六天。曉雯於懷孕初期檢查出罹患直腸癌，醫生要她立即拿掉孩子以利抗癌。經過一番天人交戰，曉雯最終拒絕了醫生的建議，堅持保全胎兒。懷孕期間，她吃足苦頭：數度血崩，身體劇烈疼痛，不能成眠。皇天不負苦心人，曉雯終於產下一名健康可愛的女娃兒，取名樂宣。但由於錯失最佳的治療時機，癌細胞擴散。

產後三年，曉雯雖然歷經幾次大手術，摘除多重器官、化療，最終仍不敵病魔的摧殘。在她離世前六天，我受命拍攝曉雯最後的容顏。曉雯的丈夫宗民在電話那頭向我請託：因為她很喜歡你拍攝肖像所傳遞的訊息。我如何拒絕？卻惶恐不已，生怕辱沒所託。

那時曉雯已命在旦夕，幾乎喪失視覺，僅剩下一半聽力。宗民小心翼翼地把她從輪椅抱到座位上。但即使如此，曉雯卻未曾失去她發自內心、發自靈魂深處的美麗與笑容。她發現我的緊張，遂以無比的溫柔安撫我：「你別擔心，我可以，儘管把我們的工作做好。」

只因為神的愛與她同在，教曉雯深信「死亡」對主的使女而言，不過是帶領她通向另一嶄新存有的門檻。鏡頭前的曉雯，儼然是一名聖徒，向我們見證了：愛更勝於求生，愛比死更堅強，聖潔的愛甚至聯結於永恆。

人子

Ὁ υἱὸς τοῦ ἀνθρώπου

小驢駒

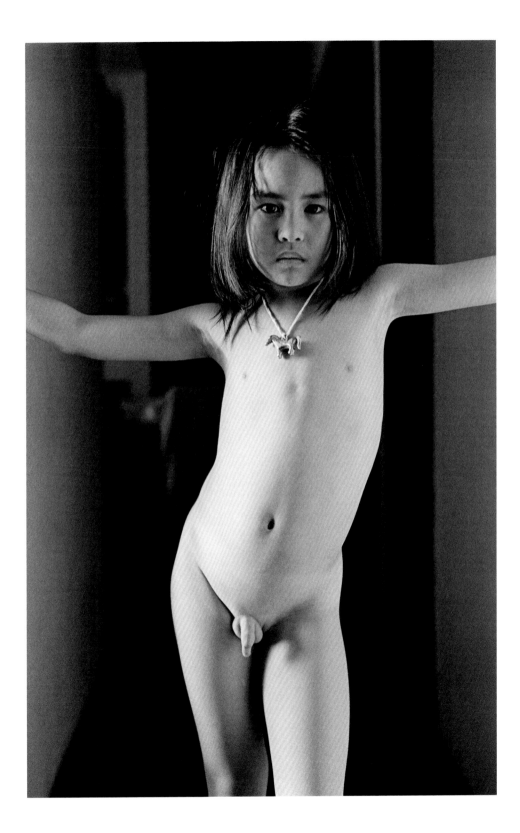

聖子基督耶穌降世以「人子」自稱，他說：「人子來不是要受人服事，乃要服事人，並且捨命作多人贖價」。這正是「道成肉身」的目的。耶穌又藉此啟示世人，所有人子其實也都可以成為神子，因於上主的創造，因於基督捨己救贖的愛所帶來重生底盼望。故此我等也當效法基督背負十架，為服膺神的愛而生或死。

這幅照片拍攝於我兒徑蕪九歲那年，他自信、坦然的體態神情，在美妙的光線烘托下，展現明朗、尊貴和說不出的魅力。而今，他卻已為人夫。

施洗者約翰

Ἰωάννης ὁ βαπτίστης

順服於神性意志的勇力

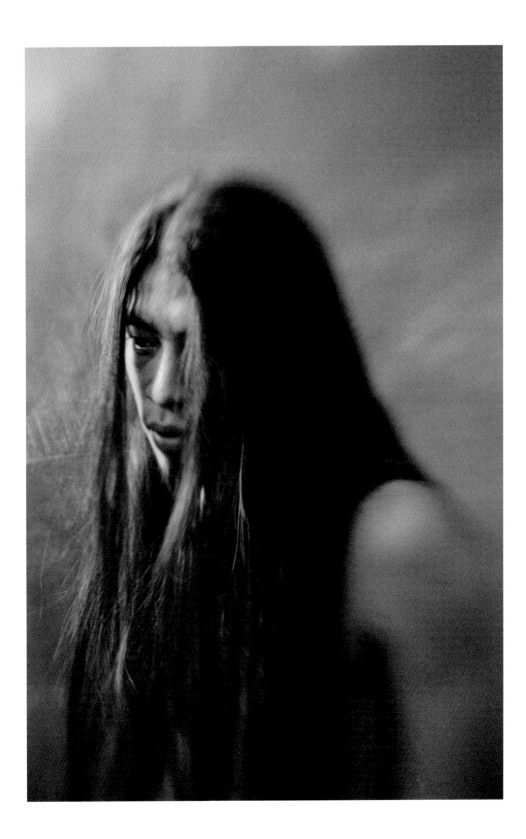

羅丹的雕塑〈行走的人〉，沒有頭，沒有手臂，彷彿一座邁開大步的立體人字造型，一座飽受歲月摧折的古代雕像。但也許正因為它的殘缺反倒強化了它的表現力，突顯了一種大無畏的精神狀態，一種迎向狂風暴雨的自然險阻，和命運磨難的意志。正如雨果說道：「我前去，我前去，我不知何往，但是我前去。」

二戰後留學巴黎的雕塑家熊秉明在他的《關於羅丹日記擇抄》中說：「〈行走的人〉邁著大步，毫無猶豫，勇往直前，好像有一個確定的目的……自然界的巨大體積或力量，通過想像力喚起我們內在的精神力量來和它對抗，而我們的無畏，戰鬥和勝利引起躊躇滿志的快意……」這是一種人本主義式的想像，一種去頭斷尾，單純對人類意志本身的歌頌，讓人想起尼采的《查拉圖斯特拉如是說》。但羅丹〈行走的人〉其實脫胎自他的另一件頭手俱全的雕塑〈施洗者約翰〉，後者可說是這件名作的草稿。

我深深喜愛熊秉明先生的文字，但卻以為他對脫胎自〈施洗者約翰〉之〈行走的人〉所作的人本主義式的評註有所不足，是有誤解的。驅使〈行走的人〉邁步向前的，絕對不單純是出於人類意志的力量，而是先知施洗者約翰通過自由意志的抉擇，而放棄自己的圖謀，以迎向他所承接的天命。

按聖經描述，施洗者約翰乃是耶穌基督的開路先鋒，他長耶穌半歲，也早他半年出道，是一名流蕩在耶路撒冷城外的曠野修道者。約翰身穿駱駝毛皮，吃蝗蟲野蜜，應驗了早於他七百多年前的先知以賽亞指向彌賽亞的預言：「看哪，我要差遣我的使者在你面前預備道路。在曠野有人聲喊著說：預備主的道，修直他的路。」

施洗者約翰的信息吸引了成千上百的民眾走向曠野，聆聽他有別於主流宗教系統有力的證道，喚醒悔改的心，接受他承接天命的赦罪洗禮。施洗者約翰告訴他的聽眾：「有一位在我以後來的，能力遠遠超過於我，我就是給他解鞋帶、提鞋也不配。我用水給你們施洗，他卻用聖靈和火給你們施洗。」

直到耶穌正式出道，施洗者約翰逐漸黯然退到幕後。施洗者約翰是認分的，他回答那些替他不值的學生：「他必興盛，我必衰微。」當新郎出場，伴郎即自當引退。不久之後，施洗者約翰就因公開指責猶太王希律和弟媳希羅底的亂倫姦情而入監、給砍了腦袋，體現了歷代先知一脈相承的風骨。

從舊約時代，依從神的指示離開本族父家、往神所指示的地方前行的亞伯拉罕，以及以八十高齡帶領以色列民擺脫埃及奴役統治的摩西和他的繼承者，還有帶領同胞跨過約旦河進入應許之地的約書亞皆是如此。舊約時代的眾先知如此，新約時代的施洗者約翰、耶穌基督和他的眾門徒亦如此：改教者馬丁‧路德（Martin Luther）、約翰‧加爾文（Jean Calvin）、英國廢奴運動的威伯‧福斯（William Wilberforce）和他所屬的克拉朋聯盟兄弟會（Clapham Sect）、搭乘五月花號開往美洲大陸的清教徒、十九世紀航向亞洲、非洲、拉丁美州的宣教士，都秉承著相同的召命，展演出相同的信心與勇氣。

作家雨果、雕塑家羅丹、音樂家巴哈和貝多芬、建築師高第也都是基督徒，所承襲的仍是相同的召命，他們乃是以自己的意志順服於神性意志之下邁步向前的天路客。

使徒約翰

'Ιωάννης ὁ ἀπόστολος

耶穌所愛的門徒

約翰是耶穌基督的入室弟子十二使徒之一，他與哥哥雅各本來以打魚為業，後來接受呼召從此撇下魚網跟從了耶穌。他們兄弟兩人有「雷子」的外號，性格剛猛火爆，有一次他們受差遣往一個撒瑪利亞村落傳道，不料卻被逐出，為此他們竟然向耶穌提議，請求上主降天火燒滅那些不識好歹的撒瑪利亞人，為此被耶穌責備。但最終兄弟二人的生命都得到翻轉，特別是約翰，竟然對神作為那愛的本體有了最深刻的領悟。

雅各、約翰兄弟，加上也是漁夫的彼得三人，是十二使徒裡與耶穌最親近者。當耶穌登山變貌與摩西、以利亞舉行高峰會，只有他們三人隨侍在側。爾後當耶穌離世升天，三人分別成為初代教會的領袖。當耶穌被釘在十字架上，約翰也是唯一沒有因為害怕而躲藏的門徒，也因此耶穌在斷氣之前，把自己的母親馬利亞託付給站在十字架底下的約翰。在〈約翰福音〉書裡面，多次提及那位「耶穌所愛的門徒」，正是使徒約翰本人。想來，他感覺自己是特別被耶穌所鍾愛的，卻又不好意思在書中直接冠上自己的名字。

在耶穌的十二使徒當中，除了賣主之後又在悔恨中上吊自殺的猶大，其餘十人加上候補的使徒保羅，全數在宣揚耶穌基督福音的傳道過程中殉道。雅各是使徒當中第一個殉道的，保羅被斬首示眾，彼得甚至在行刑前自認不配得主耶穌基督的死法，而自請倒釘十字架，唯獨約翰倖存。

約翰的後半生未曾卸下耶穌基督所託付的福音使命，自始至終忠心耿耿。他晚年時，

一方面福音已在他師兄弟以生命作代價的耕耘下開枝散葉，落實了耶穌：「若一粒麥子不死，仍是一粒，若落在地裡死了，就能結出許多子粒來」的真理。

教會因而在羅馬帝國的版圖紛紛被建立起來，但另一方面，教會卻也面臨了各式各樣的內憂外患與挑戰：原先猶太教敵對勢力的持續迫害、帝國境內在地宗教因基督徒的擴張而有的反撲，帝國政府對這個新興宗教群體因堅守不拜偶像原則、而拒絕向凱撒像敬禮，而可能危及帝國統治的疑慮。

至於教會內部，則有傳統猶太教的改信者們不能徹底揚棄許多無關信仰本質的猶太習俗，而產生與非猶太信徒之間的緊張。此外，希臘世界的皈依者，也往往帶著舊有的哲學宗教觀念，造成對基督信仰的曲解。

所以約翰才在第一個世紀結束、垂垂老矣的年紀，再一次回顧他一生追隨的基督，按著他親自跟從領受的教導以及半個世紀來聖靈的導引，寫下〈約翰福音〉。〈約翰福音〉乃能從一個更深入、也更超越性的視野，使我們重新認識耶穌基督所帶給我們的啟示。

預備著的童女

Παρθένοι

天國子民的樣式

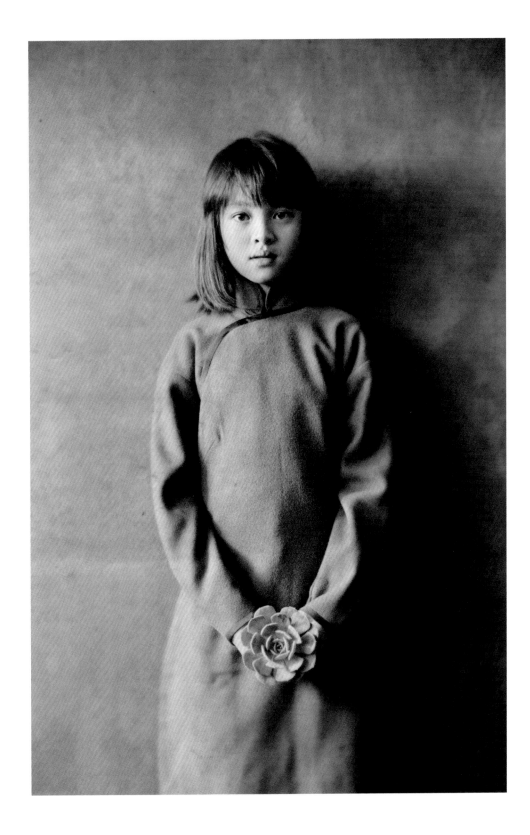

引自耶穌「十童女」的比喻：有一個富貴的家主出遠門往外地迎親，臨行前把家裡十個年輕的婢女召來，交代她們，說不準自己什麼時候回來，卻不論什麼時候當迎親的隊伍歸返了，或是白天或是晚上，婚禮將隨即舉行，因此你們只有隨時準備著，保持機警應變，務必別壞了大事。待主人出門，童女中的五人殷勤機伶，早早備妥油燈好整以暇；餘五人閒散怠慢不以為意。及至某日夜半迎親的主人突然回來了，慎重其事的五童女打著燈從容迎接，與新人同赴盛宴；另外五人則因渾渾噩噩，這才趕忙去買燈油，最終被撤棄門外。

耶穌藉此提醒，人生在世當承天命警醒度日。不單善用今生收穫真正的豐饒，更將在末後得以進入神所賜的永生。反之，若在所賜予的短暫今生，虛擲生命苟且度日，辱沒所託，就證明了自己配不上更大的賞賜與託付。

Ὑπηρέτης

侍立主前

隨時聽候差遣

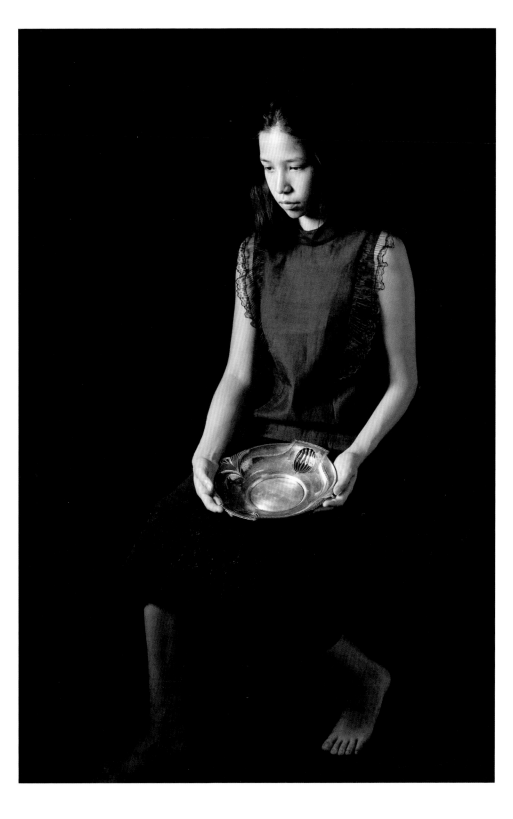

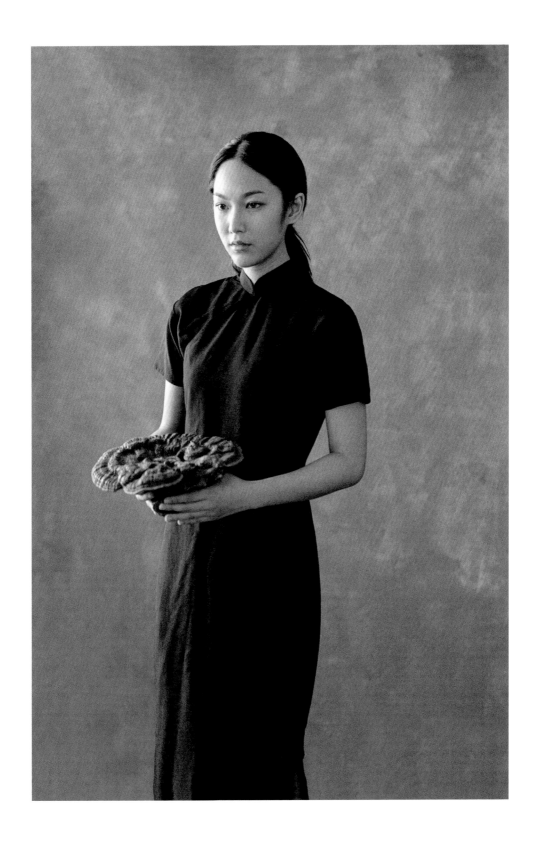

因著普遍人性中好逸惡勞的惰性，以及自我中心、自私自利的罪性傾向，我們總是樂於指使別人，卻不願被人指使；期待他人繞著自己打轉，卻不願意屈服於他者的意志。舉個例，人們之所以渴望旅遊度假，其中一個重要原因是因為在假期中，我們可以拋下日常的勞作，在旅程中享受別人的侍候。因此對許多人來說，理想的人生就是可以賺得足夠的金錢，從而讓自己持續消費他人的服務。

換言之，我們想望能在一切事上當家作主，卻絕少有人立志成為奴僕的角色，立志成為一個侍奉者。但耶穌基督卻是例外，他以自身的榜樣和教導顛覆了世人的想像。他道成肉身自我降卑成了奴僕的形象。他說：「狐狸有洞，飛鳥有巢，人子卻沒有枕頭的地方。」他又說：「人子來不是要受人的服事，乃是要服事人，並且捨命作多人的贖價。」耶穌走遍城市鄉村，醫治憐憫那些貧病軟弱者，他與罪人同席，以愛與真誠接待那些被鄙夷厭棄的失敗者。他展現在世人面前的，不是一個閉關盤腿的修道者，卻是一個風塵僕僕、一刻不得閒，燃燒自己以照亮他人，直到死而後已的自我犧牲者。

在耶穌的寓言中，說過許多有關僕人與家主的比喻，以此呼召我們，立志實踐一個順服天命以服務世界為職志的人生。這些教導提示我們：這個世界並非無主之地，乃是神的家，祂是世界的家主，而一切眾生乃是這個家庭的成員。這個信息對那些自我中心、妄想主宰一切、當家作主的人來說，當然是一個令他們厭惡沮喪的壞消息。但是對那些洞悉人性的幽暗、自私，對人類失敗的歷史感到絕望的人來說，對那些在瑣碎的人生中，找不到終極意義和盼望的人來說，這個信息卻為他們帶來盼望。因為，如

果這個世界出自一位擁有超越的智慧與能力，並且仁愛公義的創造主；按著聖經啟示，這個世界以及我們的生命，將不會毀滅，而終將以重生、以終末的新天新地收場。那麼我們的人生就有了努力的方向和目標，就有了終極性的意義和價值。

事實上，當我們在一年之中辛苦工作，若能在殷勤勞動之後，享受一段時間的安息，接受別人的服侍，會覺得十分幸福。但如果從此再不需要工作了，每天只是遊手好閒，人生將頓失意義、方向與成就感，哪還會是幸福？人生的幸福在於明白這個世界與人性的原理，在於找到正確的方向與目標，認識自己的天賦才能，去成為受託天命的僕人。就像巴哈在上帝的設計中成為藉音樂服務的僕人；米開朗基羅是以雕塑與繪畫滋養人類心靈的僕人；而德蕾莎修女則矢志成為貧病弱勢者的守護者……

對這些兢兢業業、不逃避生命責任的人，內蘊於我們的良知，總會驅使我們心生崇仰之情；而那些成日無所事事、衣香雲鬢、終日跑趴的名媛和公子哥，以及強取豪奪的富豪巨賈，則令人鄙視。一旦我們的工作不以賺取名利為目的，而以服務為目的，那麼你就不容易在金錢名利場上因與人較量而感到挫折，你也就不容易患得患失。

因為明白上帝是這個世界的家主，只有祂才是你我人生最終的評價和仲裁者。而神依照所託付予各人的審判各人；多給的多要；能力愈強，機運更好的人，責任也愈大。試想一個「我為人人，人人也為我」的世界，當每一個人如果都願意以僕人自居，則每一個人都樂於事奉他人，也都能享受著別人的服侍，則天下太平，天國降臨。

‘Ο υἱός ὁ ἀπολωλώς

這個如同浪子的世界

人的盡頭或是歸回慈悲天父的動因

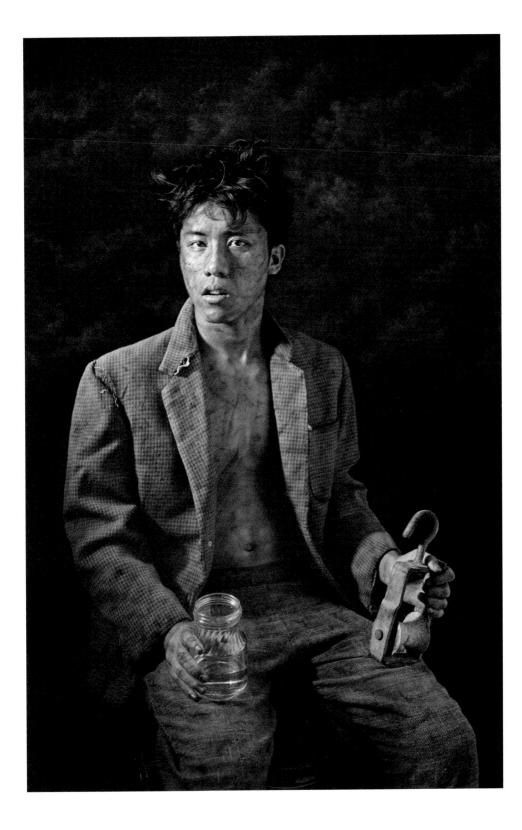

在耶穌「浪子的比喻」中，說到一位慷慨無私、滿心仁愛的父親，他有兩個兒子：大兒子表面乖順，向來不敢違逆父親；小兒子卻自命不凡，不甘受約束，即使父親尚且健在，竟要求均分家業，好外出闖蕩……

浪子最終散盡家產，窮途潦倒到甚至欲與所放牧的豬爭食亦不可得。他在絕境中猛然醒悟，明白自己的妄自尊大、驕痴無忌，既得罪了天也得罪了父親。於是興起回家懇求父親接納，哪怕是做一個家僕的念頭……殊不知在另外那頭，父親日日夜夜守在家門口，引頸盼望兒子的歸來……耶穌以此隱喻天父上帝與這個如同浪子的世界的實相。

知罪的稅吏

Ὁ τελώνης ὁ ὁμολογήσας τὰς ἁμαρτίας

罪的意識表徵尚存的良心

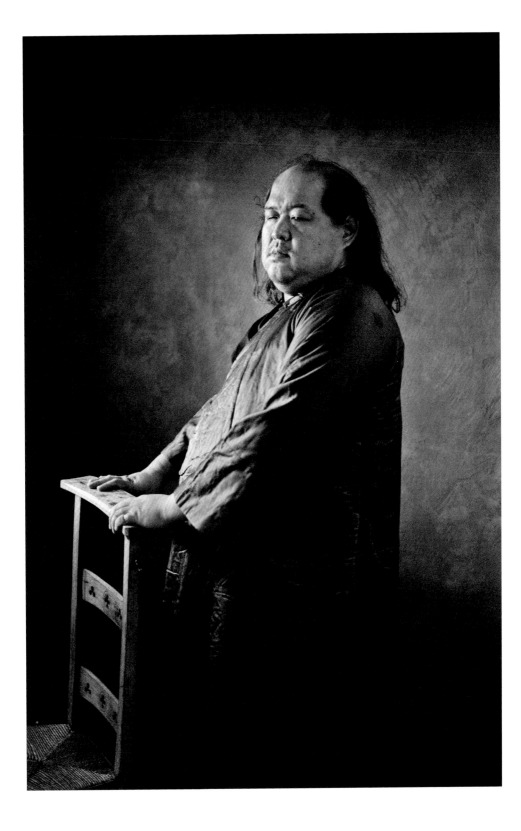

引自耶穌的寓言：有德高望重的法利賽人與被唾棄的稅吏二人，同時在聖殿禱告。法利賽人自視甚高、誇誇其談，稅吏卻自慚形穢，頭也抬不起來。耶穌說，比起這自以為義的法利賽人，知罪的稅吏在神眼裡倒算為義了。

我們或者可以藉著法利賽人和稅吏的兩種禱告，來表徵人間宗教的兩種進路和心態；一種是「自力」的宗教，另一種是「他力」的信仰。前者以為可以憑恃自身稟賦的良知良能，以證 悟天道；可以憑恃自身的修為修煉，以達神魂超拔，達於至善，臻於化境，完成自我救贖。後者，卻願意面對現實，承認自己的所知終究仍近於無知，所有畢竟近於無有，所能近乎無能。於是只好謙卑下來，仰望於那位神聖超越的造物主，聆聽祂所啟示的真理，按著祂的旨意行，並倚靠祂的憐憫和救贖。

Ὁ Φαρισαῖος ὁ ὑποκριτής

偽善的法利賽人

在乎形式過於人性和真實生命的墮落

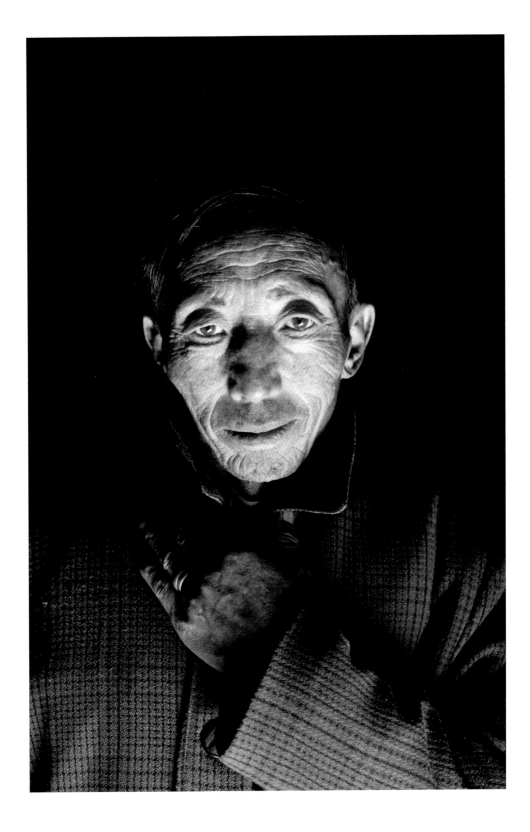

法利賽人或稱法利賽派，是猶太社群中為信仰戮力潔身自愛，與世俗保持距離者。他們自視為解釋先知與摩西律法的權威，卻因自以為義的驕傲，和固守律法形式條文，漠視他人的困乏；反倒扭曲遮蔽了摩西律法根基於愛神與愛人的精神。為此耶穌不循情面地揭發其偽善，並提醒世人謹防法利賽人的酵（影響）；即謹防那些聲稱追尋掌握真理，實則高估自己而扭曲真理，導人誤入歧途的宗教哲學。

彼拉多

Πλάτος

被審判的審判者

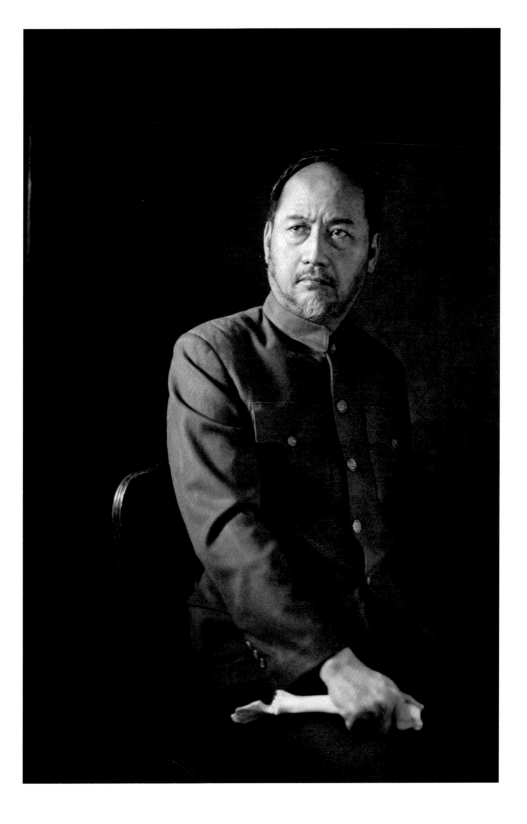

當耶穌基督在世最後的日子，他在逾越節前夕與門徒共進最後的晚餐，席間他帶領門徒做了分離前的禱告，並為門徒逐一洗腳，為他們立下成為僕人的榜樣。又設立聖餐禮，要門徒此後常常藉著領受聖餐，記念他為承擔世人罪責所做的犧牲，並效法之。然後耶穌與門徒一同步行到客西馬尼園，他在撕心裂肺的痛苦中，獨自向天父獻上禱告：「父啊，唯願你撤去這苦杯，然而不要照我的意思，只要成就你的旨意。」

之後，賣主的門徒猶大領著大祭司的爪牙摸黑前來逮捕耶穌，在一陣慌亂之後，門徒四散逃命，唯獨耶穌默然束手就擒。他先是被帶到大祭司那裡，在猶太人的公會前接受既不公開也不公正的審訊，過程中被飽以拳腳，之後，為了取得執行死刑的合法性，耶穌又被帶到羅馬巡撫彼拉多那裡受審。

彼拉多並非一個不明究理的人，他一早做過調查，得知眼前這個人犯不過是猶太宗教政治勢力的受害者。他們之所以把耶穌帶到他這裡，不過是想借刀殺人。彼拉多當然不願輕易就範，但礙於政治考量，生怕因此生亂，反不利自己的仕途，卻又不願意冤枉一個清清白白的人。於是彼拉多心生一計，按照慣例，羅馬殖民政府可以在猶太人的逾越節期釋放一個猶太裔的犯人，以向殖民地的百姓示好。於是他從獄中提出一名窮凶惡極的強盜巴拉巴，讓百姓在他與耶穌之間擇一釋放之，以為百姓必然選擇後者。

但出乎彼拉多預料之外，其實在逾越節中，大多數猶太人因前一晚的忙碌，此時仍在睡夢裡，而處心積慮害死耶穌的猶太宗教領袖，老早串通一批暴民塞滿了彼拉多的衙

門。於是當彼拉多要他們決定釋放巴拉巴或耶穌時，這群暴民乃異口同聲：「釋放巴拉巴！送耶穌上十字架！」於是彼拉多出於無奈，為了不生亂子，而做出違背律法公正性的政治計算，遂了猶太人的意，把耶穌押赴刑場，執行釘十字架的極刑。

然而，不管是猶太宗教領袖或是羅馬政務官，他們所不知的是：眼下這個如同待宰羔羊的囚犯其實才是這個世界最終的審判者。與他受審的同時，其實另有一個超越界的法庭正凌空進行著，那位無限超越的神明，正俯瞰審視著地上曲枉正直、陷害忠良的昭然罪狀……

天
開
了

Οὐρανὸς ἀνεῳγμένο

死亡或是通向永生形式的門檻

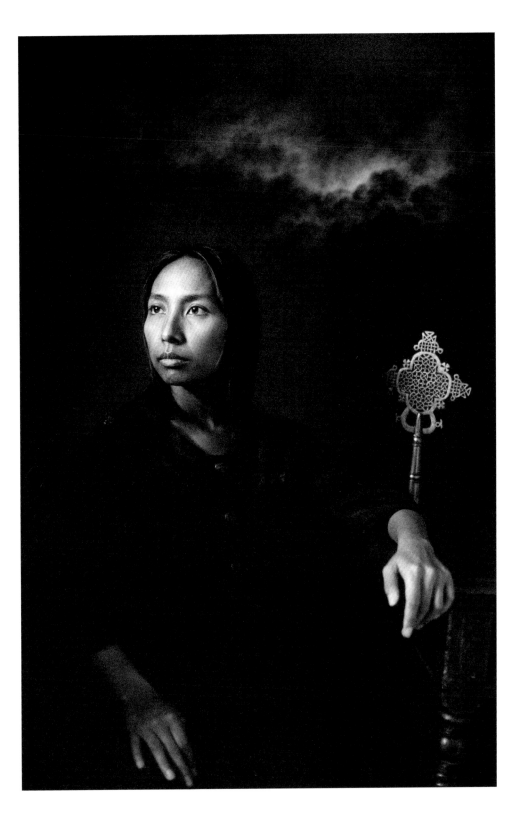

這張照片同〈主的使女〉（P.204）攝於台灣原住民福音歌手郭曉雯過世前六天。曉雯當時身處癌症末期，癌細胞在她體內到處轉移，並侵入腦部，使得曉雯的視覺與聽覺嚴重減損。也許因為正值生死拔河的拉鋸，也許因為注射嗎啡止痛的影響，拍照的過程中，曉雯每每陷入出神的狀態。

即使如此，她的眼神卻絕不空洞。因著深信自己即將歸回天父上帝的懷抱，她的目光反倒顯現出常人沒有的堅定，而充滿盼望；彷彿能以穿透現世的迷霧，直達永恆的彼岸。教我聯想〈使徒行傳〉中，初代教會的第一名殉道者司提反，他因為一次誠實無畏的佈道，激怒了猶太教的反耶穌基督人士，而遭受被亂石投擲的私刑。正當他氣絕之際，他的眼神放光，彷彿看見天開了。

Oi ódevóvtes

天路客

人生是神藉以鍛鍊並篩選天國子民的過程

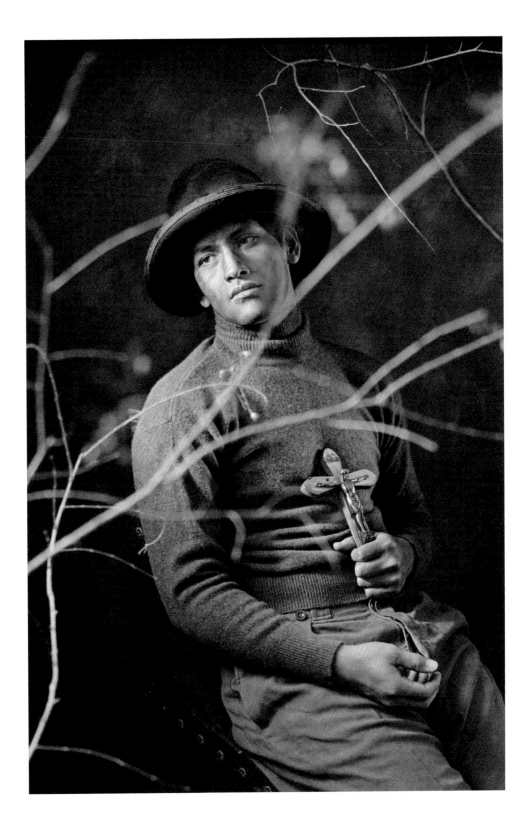

十七世紀英國清教徒約翰‧本仁（John Bunyan，或譯約翰‧班揚）在獄中寫下靈程寓意文學《天路歷程》（The Pilgrim's Progress）一書。描寫一個本來在世俗洪流中載沉載浮的墮落者，如何蒙恩成為基督徒，並因此自覺地離棄他在「將亡城」的生活，踏上一趟無比艱辛、充滿誘惑與掙扎的信仰旅程。

二十一世紀延續著上一個百年，仍然是一個充滿騷亂、懷疑和虛無的時代。一方面知識、科技和資訊革命猶如脫韁野馬，把世界帶到充滿不確定的險地；人類社會的倫理、精神價值與地球的生態系統一併崩壞……作為一名當代的天路客，因著所承接的天命，我們有責任喚起對世界的何去何從、對人之所以為人的本質、乃至於對「愛」這個生命的核心，做出反省和實踐的行動。

期待上帝

Ἐκδέχεσθαι τὸν θεόν

與那位既超越又臨在的上主相遇

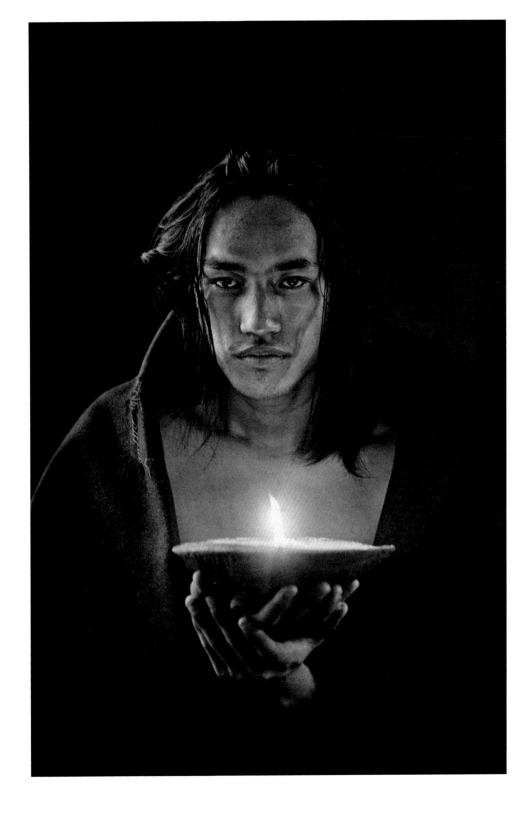

日昨，讀法國天主教神父德日進（Pierre Teilhard de Chardin，1881-1955，他同時是古生物學家，巴黎科學院院士，神哲學家）的靈修小書《神境》（Le Milieu Divin），同感一靈而心相印，茲摘錄一段：

「……我提了盞燈，離開表層顯見的日常瑣事與關係領域，下到我裡面的最深處，到我朦朧地感覺那發出行動能力的深谷裡。然而，隨著我逐漸遠離了那些照現生活表層的常規事理，我意識到，我抓不著自己。每下一階，總發現我身內另有一人，我不能說得出他是誰，他也不再服從我。我不得不停止探索，因為沒有了路，腳下是一個無底深淵，從那裡湧出不知從何而來、我敢完全確定稱之為生命之潮。有哪門科學能向人們揭示，構成他生命的意願與愛的意識，其動力從何而來？什麼性質？以怎樣的方式運轉？……

「聖經上說，誰能夠靠思慮使自己的身高增加一寸呢？最終，最底層的生命，最基本的生命，最初始的生命，完全超出我們的認知能力……我接受自己，遠超過造就自己……繼意識到自己身內另有一人，且是一高於自我的之後，又有第二件事使我頭暈目眩。那就是我存在著，在一個被做成了的世界裡，這體現了極度的不可能性，和難以置信性……我感覺到游離在我身上的原子，淹沒在宇宙中那根本的憂傷。這憂傷使人類的意志在為數龐大的生命體與星體的重壓下日漸消沉。若說還有什麼拯救了我，那就是我得以聽聞神授以得勝確證的耶穌的福音，從黑夜的最深處召喚我說：『是我，別怕。』」

德日進見證了那既在我身外又在我身內的神，見證了作為承載神性形象底人的奧祕性。見證了人的近乎無知、羸弱，與信、望、愛之所繫。正如聖經啟示我們的，沒有人看見過上帝，但是雖然眼不能見，卻又是明明可知的，又是不可知、不可說的。人不單不能真切地認識上帝，即使窮盡一生，甚至不能真正認識自己，不能靠著自我意識覺察在我之中內蘊的上帝形象。

唯有仰望道成肉身成為人子的耶穌，向我們所做的啟示，在一生中思想他、跟隨他、接納他、聆聽他、效法他、實踐他，與之同行。唯有如此，我才能自無邊無際的虛無縹緲，從驚濤駭浪中靠岸。正好像當年在黑夜的加利利海中擺渡的門徒，聽見耶穌的召喚：「是我，別怕。」

卑微者

Ταπεινοί、

上主卑微地與卑微者同在

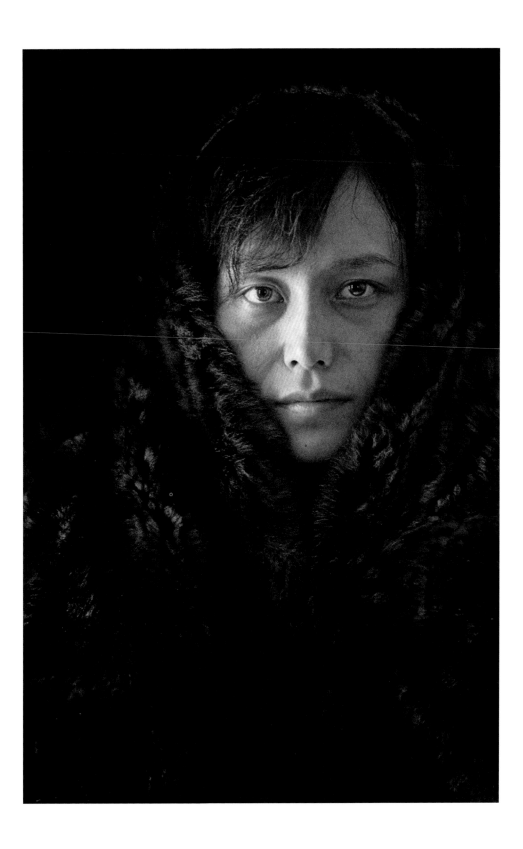

〈馬太福音〉1:1-23 記載了一長串從亞伯拉罕後裔、大衛的子孫，以至耶穌基督的家譜。恐怕沒有多少人會對家譜感興趣，然而在聖經當中，從舊約至新約卻每每出現家譜，上帝的選民猶太民族乃是這個世界上最懂得慎終追遠的民族。從聖經家譜的信息，我們可以認識到聖經不是某個哲學、宗教天才經過苦思研究之後的思想發明，卻是上帝在漫長歷史當中，透過祂的選民的歷史，透過一代又一代與神交往的個別的人的生命故事，所逐漸形成的漸進式的啟示。

上帝的第一個選民亞伯拉罕不過是一個小小的游牧部族的首領。他的所作所為從整個人類歷史的角度來看，如何與另一個偉大的游牧部族的首領成吉思汗相提並論？而在亞伯拉罕的後裔當中最輝煌的大衛，雖然貴為猶太民族歷史中最偉大的君王，但大衛所統治的區域範圍，甚至還沒有台灣大，又如何能夠與另一位曾經建立起橫跨歐亞非大陸的帝國君主亞歷山大相提並論？與埃及、巴比倫、波斯以至羅馬的每一位君王，與中國歷史中的君主相提並論？但上帝卻特意揀選了這個在歷史中多數時候被奴役、被殖民，為世人所瞧不起的弱小民族，藉著他們的歷史、藉著一代又一代不為世人所忽略的小人物來啟示出祂自己，從而透露出一個重要的信息：上帝是那位總願意以卑微的姿態與卑微者同在的上帝。

耶穌的生平比起亞伯拉罕更加卑微，甚至可以說是不堪。他的父母是以色列北方加利利的鄉下人，耶穌的爸爸約瑟是一個憑藉著木匠技能勉強維持家庭溫飽的低下階層工人，耶穌基督也是如此。在耶穌出道前他也是個木匠。而當馬利亞因聖靈感孕而懷下

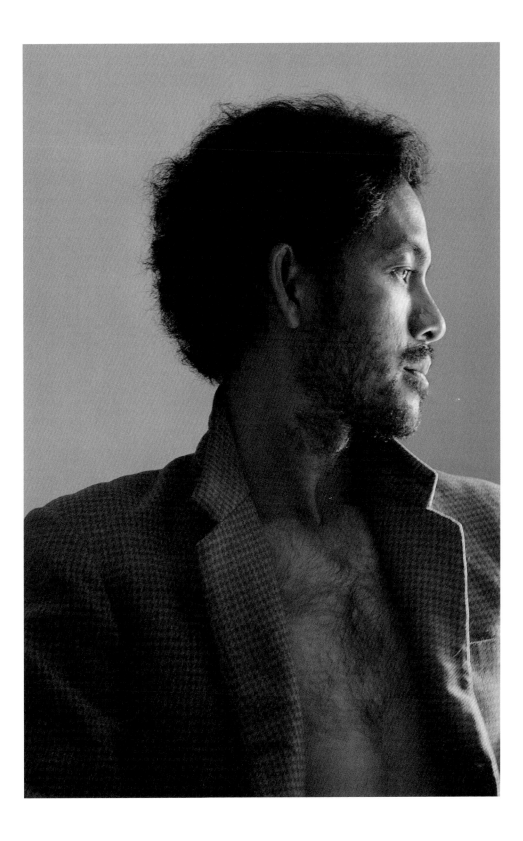

耶穌的時候，她更被鄉人懷疑是個不檢點的未婚媽媽，而這個不名譽的未婚小媽媽所懷的種甚至不是她的未婚夫約瑟的。

這個事件在當日時民風極度保守的猶太社會，乃是一椿不折不扣的醜聞。然而這必然顯示上帝的心意，因為上帝乃是宇宙萬物的創造主，祂同時也是整個宇宙自然的主宰，是整個人類歷史的主宰。在祂沒有偶然與意外，誠如愛因斯坦說，上帝是不玩骰子的；哲學家史賓諾沙說上帝是必然性的上帝。而上帝卻特意透過猶太民族這個弱小的、在歷史中總是被輕視、被奴役的民族來啟示——神對這個世界哪怕是一個最微賤的人的生命的重視。

上帝透過歷史中的耶穌這個疑似私生子、木匠、最後不得善終的死刑犯來代表他，以顯示上帝乃是俯就卑微的神，上帝乃是願意與每一個卑微苦弱的生命同在的神。事實上在〈馬太福音〉所記載的耶穌的整個家譜中，充滿著許多不堪的歷史：亞伯拉罕和以撒堪稱正直，但接續的雅各卻既懦弱又狡猾，雅各的兒子中多有性格兇殘之輩。猶大是一名嫖客，因一次嫖妓的淫行與他假扮成妓女蒙著臉的兒媳亂倫並生下後代。而在這份家譜當中的另一個名字喇合氏，其實就是妓女，而且她是耶利哥人而不是猶太人，只因為幫助了約書亞所派出的探子而被猶太人接納。然而妓女喇合氏後來卻生下了正直善良的波阿斯，而波阿斯又娶了另一個外族摩押女子路得而生下俄備得，俄備得生耶西，而耶西正是大衛的父親，也就是說大衛的血統其實並不純正。

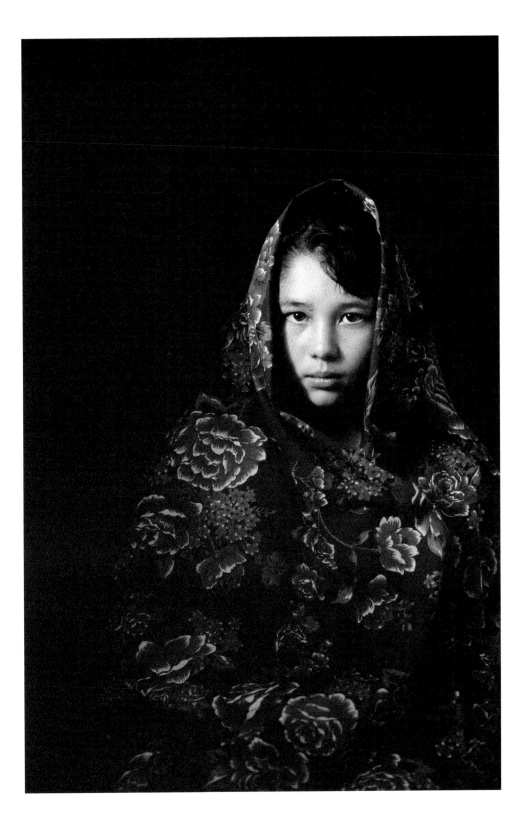

從這段信息我們可以知道，上帝所看重的、所愛的，從來不是哪一個特定的民族或特定的血脈。上帝雖然是公義的上帝，上帝雖然恨惡罪，上帝卻從不偏待人，仍然願意以愛和憐憫接納每一個罪人。上帝甚至最後還選立了他與姍頭烏利亞之妻拔示巴的後代所羅門來繼承王位。所羅門之後接續的家譜中，或有尊崇上帝者，或有背逆神的，直到上帝透過馬利亞生下耶穌，以應驗先知們的預言。但是正如這個家譜所顯示的，上帝的同在不意味著家道豐富、平安順遂的日子；恰恰相反，許多時候上帝的臨在往往是在我們生命中最不堪的時候，是當我們在誘惑中敗下陣來，是當我們陷溺罪中，是當我們在人生中經驗總總的不順遂、不得志、失業、失婚、病痛，乃至陷落在更大的苦難。

神未曾應許天色常藍、花香常漫，神也未曾應許那些跟隨祂的人，比起這個世上其他不相信上帝的人更加順遂、成功與富足。聖經說上帝並不偏待人，祂既讓日頭照好人，也照歹人；降雨給義人，也給不義的人。有時候上帝既任憑日頭曬死歹人也曬死好人，降雨淹死壞人也淹死好人。在現世生命的當中，一個屬神的人一點不比一個屬世俗的人擁有更多一點的特權、更多的健康與幸福，或者更長的壽命。

耶穌基督與他的開路先鋒施洗者約翰都是如此，耶穌沒有活過三十三歲，而他的表兄施洗者約翰甚至沒有活過三十一歲。然而我們卻仍然深信，上帝在我們活在世上不多的日子中仍然賜下豐富的恩典。藉著聖經的啟示，藉著歷世歷代的見證人的見證，藉著耶穌基督的教導，我們應當學會珍惜生命中的每一天，把握生命中的每一個經歷，每一個與我們的生命交錯的人，珍惜自然中的一花一草一木，盡可能地以善、以愛應對每一個生活中發生的事件、每一個遇見的人，思想並享受其中的意義與價值。

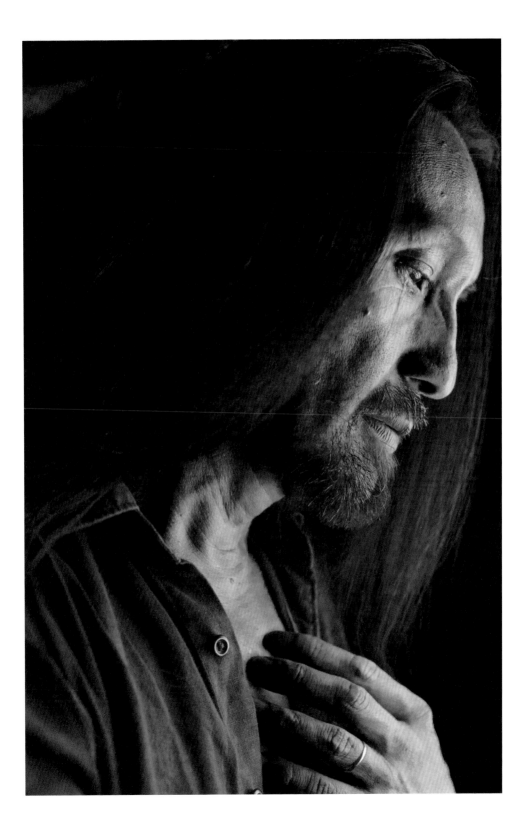

肢體

Méλη

不可分割、彼此相需的整體

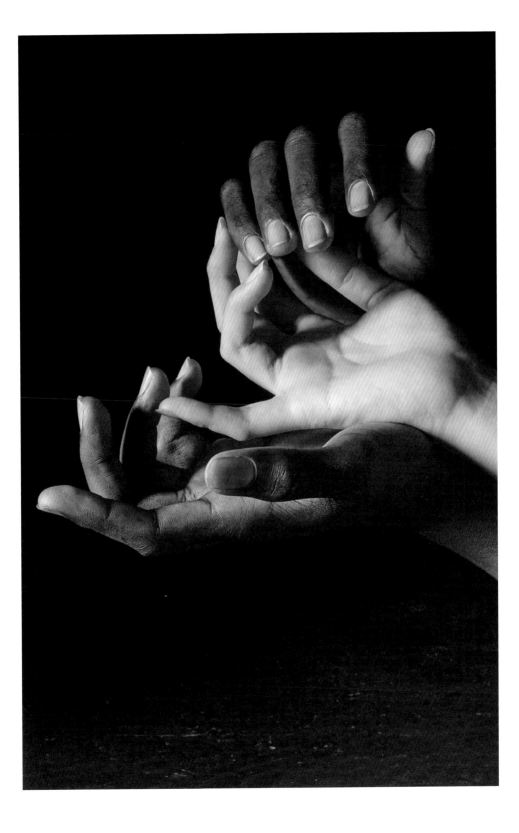

哲學家康德在論到社會與個人時，出於對人類歷史經驗的觀照，他說：人既有使自己社會化的傾向，又有個體化的特性，人的個體化導致彼此反抗，這種反抗使得人的一切天賦逐漸發展起來。人的社會化傾向規定了人的合群性，而人的個體化特性規定了人的不合群性，所以人類是「不合群的群體」。

與康德相若，叔本華把人類社會的形象，比喻成一群凍得打哆嗦的豪豬：一群豪豬在寒冬彼此挨近身子，以維持體溫免於凍死，可過了不多久卻因對方身上的硬刺而分開，直到凍得不行，因為取暖的需要而再次靠攏，就此分分合合，使它們在兩種痛苦中擺盪不已……康德與叔本華分別洞悉人的人性、人在現實中的社會性需要，以及其中無可避免的矛盾、緊張和無奈，令人不勝唏噓。

與這兩人有別，在聖經〈哥林多前書〉中，使徒保羅就個人與群體的關係，依照耶穌基督的啟示，而提出他的「肢體論」。他說：就如身子是一個，卻有許多肢體；而肢體雖多，仍是一個身子……設若腳說：「我不是手，所以不屬乎身子。」它不能因此就不屬乎身子；設若耳說：「我不是眼，所以不屬乎身子。」它也不能因此就不屬乎身子。若全身是眼，從哪裡聽聲呢？若全身是耳，從哪裡聞味呢？但如今上帝隨自己的意思把肢體俱各安排在身上了。肢體是多的，身子卻是一個。眼不能對手說：「我用不著你。」頭也不能對腳說：「我用不著你。」避免分門別類，總要肢體彼此相顧。若一個肢體受苦，所有的肢體就一同受苦，若一個肢體得榮耀，所有肢體就一同快樂，你們就是基督的身子，並且各自作肢體。

保羅和聖經的其他作者，按著啟示，一致把全人類、把世界中的自然萬有都看作神所創造、所攝理的一個不可分割、彼此相需的整體；好比一個人身上相異的肢體、器官、乃至於細胞，性質功能或有不同，卻分工合作，效力於同一個身體。在保羅的「肢體論」中，人的個體性和社會性並非必然是矛盾的，個體性必須被尊重，使其能發揮所長；只是每一個體不能各自為政、自私自利，而必須通力合作，效力於社會群體，乃至於傾盡一切聰明才智去維護上帝所託付的整體大自然。

關於攝影，關於人——
被光照的微塵

1

一項諷刺的事實是，不論我多麼自戀，卻永遠無緣「直接觀看」自己的臉孔。

早前的人們借助靜止的水面、別人的瞳仁、朦朧的金屬面反射來觀看自己，現在我們有了清晰的水銀鏡子。攝影術的發明無疑幫了大忙，經過漫長的歲月，人類有幸借助科學儀器的幫忙，終能更進一步觀察自己；終於可以看見自己「正面直視前方」之外的表情和角度，以及我在過去歷史中的形貌。但是不管怎樣，我們仍無法突破只能間接觀看自己的限制，此一教人尷尬的現實顯示出一項真理，即人只是一相對性的存在，而非什麼自立自法的主體。

人是什麼？我是誰？總說不清楚，我只是相對於另一時空、另一人、另一物種、另一存有的存有。

但正是這一相對性而間接的觀看（不管是借助一面鏡子還是一張相片），此對現代人來說似乎再普通不過的尋常經驗，卻蘊含了魅惑的魔力。當我注視著一張「我」的相片，意味此時「我正觀看著我自己」，恍如靈魂出竅、瀕死的經驗，或在夢中的景象；我乃是站在超時空的通道口，相片裡的那人既熟悉又陌生，那人是我，那人卻不是真的我；即便是被凍結了的酣暢笑容，亦飽含哀傷的成分。

在一張相片裡的那人，或站；或坐；或臥；或奔跑；或跳躍半空中；或揮動雙手；或摟著他（我）的情人、他（我）的夥伴、他（我）的兄弟姊妹、他（我）的爹娘、他（我）

271

的兒女；牽著狗；抱著貓；在自家中；在餐桌上；在郊區；在街野；在校園；在工作場；在艾菲爾鐵塔前；在京都櫻花樹下；戴著方帽於畢業典禮上；在喜宴中舉杯交觥；剛從護士手中接過他（我）才出世的兒……他（我）在相片中，像一只蝴蝶標本死著，卻得以永久保持如許幸福的樣態：英挺、嬌俏、驕傲的、滿足的。而現實中，我猶慘然猥瑣地活著，凝視著相片，兩眼茫茫……

於是，活著的人不禁興起哀嘆：但願我是在相片裡死著……

2

但一張呈顯某人肖像的照片，也只能是他曾經存在的證物，而物質性的血肉，甚至不足以解釋生命、精神與靈魂，那麼物質與精神、生命與靈魂的關係又是如何？物質與靈魂是二元對立的嗎？

就某種角度觀察，攝影確實與古老的煉金術，以及關在某個昏暗陰森的房間內、藉著已死之人的遺物、咒語和水晶球以召喚死者亡靈的巫術頗有相似之處。那些曾經待在漆黑的暗房裡，僅僅藉助微弱猩紅的安全燈光作業的相片沖印工作者，當他把在放大機上曝光之後的相紙浸泡在盛滿化學顯影液的盆子中，不多時，相紙上銀鹽粒子隨顯影液所促發的化學變化，逐漸呈顯出一張人的臉孔……這神祕的一幕，不是現代科學的召魂術或煉金術又是什麼？而經過顯影而被最後一道定影程序固定下來的清晰影像，不正是承載了上帝形象的亞當嗎？

3

只是隨著攝影日新月異的發展，此現代召魂術的神祕面紗也隨之一層層剝落。早前全家一年上一次照相館，以取得難能可貴的一幅全家福相片的儀式經驗，已經被一捲三十六張的廉價軟片、一小時快速沖印店，以至一張可容納成百上千影像的記憶卡所取代。若說上帝以其自身的形象造人，因而使人負載上帝的形象，那麼這些大量的科技影像所呈現出來的，除了現代人對生命的漫不經心，剩下來的就只是遭毀損、稀薄的上帝形象。

其實不單是在玩票性質的「業餘攝影界」，在商業廣告攝影、新聞報導攝影，或純（藝術）攝影的領域……我們同樣看見上帝形象被稀釋、被扭曲、被破壞、被逐出的事實；相對於亞當夏娃冒瀆了上帝，在犯罪墮落之後被逐出伊甸園，現代人也從自己所營造的影像世界中，硬是不客氣地把上帝趕了出去。於焉，在一冊冊印刷精美，裝幀美輪美奐的攝影集裡，那在天主教神學中被稱為「奧跡」的「神的形象」，幾乎蕩然無存。

4

任何一張照片絕非純然客觀，「你相信什麼」多少決定了「你能看見什麼」。《國家地理雜誌》的攝影者看見「人乃是環境的產物」，報社記者看見的是「人是政治、經濟、社會、文化消費性的動物」；科學雜誌主張「人是複雜的生化機器」、「人是無意識的自然選擇的某個階段」；而透過聖經的啟示，我相信「人是被賦予永恆意識的有限存有」、「人是肉身和靈魂」、「人是神與之立約的夥伴」、「人是在掙扎中承接天命的踐行者」、「人是自然的園丁」，他活在有限的時空、日漸頹敗的肉身與永恆的鄉愁之中。

一張照片因此不單是對過去懷舊的憂鬱物件，也是承載他對所盼望卻不可知的未來，對永恆、對神聖、對超越底焦慮的物件。而攝影活動也因此可以視之為一種類似宗教的行為，一種與時間、與有限性、與平凡抗衡的努力，它攸關意義的尋索與攫取，即便這種努力注定是要失敗的，卻仍然可以是動人的。

5

攝影於我同時是服事上帝之餘一點小小的興趣，藉以表達我為之生為之死的信仰觀照。〈微塵聖像〉這一系列肖像超越了客觀記錄的層次，或者允以稱之為「靈魂的肖像」或「單幅片斷的神劇」，建立在基督教人類學的基礎上。

按著此一人觀所反映出來的人，不是浩瀚宇宙中一連串盲目的偶然所衍生的意外、不是裸猿、不是什麼欲望的主體、文化動物；卻是物質與神靈的揉合，是被賦予永恆意識的有限存有。

雖然人所承載的神性形象，許多的時候不是以神聖，卻是以對有限的焦慮，甚至是以其反面，以背逆神的魔性被彰顯出來。

這一系列肖像同時反映出，我對時間與人類歷史的興趣。但基督教的時間與歷史觀，既不是一個循環不已的封閉宇宙，也非盲目隨機的演化；卻是以一種緩慢而隱晦的方式，啟示著上帝的臨在。

我阿爸，一個在實存中掙扎的基督徒

揮別 2012，我所事奉的教會在待降節期，歲末的活動終於告一段落。日前給獨居加拿大多倫多市立老人公寓的母親去電，與她報告過去一年我在教會裡的工作、告別主內肢體的唏噓。母親突然幽幽一句：算算你爸都離開十八年了⋯⋯不單只母親，我也老是緬懷爸爸，更且繼承了他的衣缽。

我兄妹三人生長在一個基督教的傳道人家庭，父親隸屬源自英國的循道衛理宗。他在周遭同道中的表現相對突出；這一方面來自他的天資聰敏，也肇因於艱難的生命歷練所錘就的非常性格。

父親本家是廣東省鶴山縣，出生前我阿爺給他起名國財，他卻鄙棄他阿爸給他起的名，以為庸俗；爾後易名家豪，該是期勉自己可以出人頭地罷。我阿爺是加拿大華僑，但既不風光，也沒多少見識，是個老粗。阿爺跑過船，我記得他手臂上刺了青，一枝形狀不怎麼樣的錨頭。他之後的大半生，據說全在溫尼帕的中國小餐館幫廚。當年憑恃掙加拿大紙（指加幣）的優勢，卻足以讓他先後討了兩房媳婦；但卻沒有能力把家人安頓在身邊，只把他們丟在老家。

我阿爸是二房的么兒，是阿爺在 1930 那年，返鄉幾度春風所播的種。不等孩子出世，阿爺返僑居地。未幾，二戰爆發，日本侵華，為躲避戰禍父親隨家人逃去柬埔寨，投靠早前嫁到金邊的大姑。直至父親三十三歲那年，與他的阿爸我阿爺從來未曾謀面。

我對父親的童年所知無幾，只知道他幼時家境清寒，連雙鞋子也不得穿，老吃辣子醬

油拌飯，也不得飽。只知道他是家裡唯一得機會念書愛念書又很會念書的孩子；卻因此得罪早早迫於家計出外打工、年齡頗有差距的兄姊。我祖母又是個成天沉迷牌桌的賭徒。直到父親十七歲中學畢業，他離開家人返回廣東故鄉，好為自己另覓出路。父親離世前曾簡短行文自敘生平，總結一句：「1949 年以前，生命一片灰白、荒唐，無一足述。」

父親是在 1948 年夏天自越南返國。就在該年，基督的救恩闖進並翻轉了他的生命。一次，父親在本鄉雅瑤聽聞福音，當即靈裡翻騰、茅塞頓開，一把鼻涕一把淚地信了主；並於次年復活節主日領受洗禮。受洗後，父親在恩姑宋履虔教士（當年正是宋姑在街頭把我阿爸拖去了一場佈道會）全心全力的抬愛栽培下，隨即前往四川重慶神學院接受神學裝備，預備成為一名傳道人。1950 年夏轉上海賈玉銘博士靈修神學院。

白雲蒼狗、時移世易，國共鬥爭中國共產黨最終取得了勝利，馬克思唯物論當權當道，神學院被迫關閉。父親又目睹了家鄉叔輩遭清算鬥爭致死，於是決意再次離開家鄉，幾番曲折去到香港。抵港後的父親舉目無親，承蒙宋教士的關係，暫時得以在宋姑弟弟宋彼得牧師家人的米店倉庫棲身。（宋姑自己卻沒能出來，為了堅持不放棄對基督的信仰，她被鬥、下放勞改，直到改革開放宗教政策放寬，她與教會弟兄姊妹合力募資在雅瑤改建了教堂。）

一次，宋牧師原本受邀在某神學院校友會上講道，卻因腹瀉不克前往，臨時指派才讀過兩年神學的門客代上陣。父親當日不負所託，並得席間伯特利神學院院長藍如溪教士賞識，這才有機會回到神學教育體系半工半讀，並在修業期間結識了後半生的伴侶。

父親於 1956 年畢業，並在次年與神學院同學張潔雲女士（我母親）結婚。一開始，父親進到循道會香港堂擔任宣教師七年。期間，母親先是產下才出世便夭折的姊姊，收拾悲慟，而後再陸續生下二子一女；吾兄君熊、我，與阿妹玫君。傳道人薪俸微薄，父親每月才得 250 元港幣，我一家五口，光是分租一個僅夠大夥躺平的房間就得 190元錢，教會住房津貼只 100 元，生活自是十分拮据。又父親畢業的神學院不被所屬宗派認可，不得升任牧師職。

1963 年，父親自願受差派到台灣嘉義開拓教會。比起香港，當年的台灣生活指數相對低廉，我家生活一夕改善。原本在港的時候，失聯了三十年的阿爺突然聯繫上我父親，來信上說，他在加拿大已經退休，要父親把他接到香港。但以當時我家的生活條件如何允許？如今，我們在台灣租了寬敞的住房，於是就在抵台的第二年，某日，父親領著他所鍾愛的長子君熊，口袋帶著一張阿爺的大頭照，自嘉義搭火車北上台北松山機場，迎接他素未謀面的老豆（廣東話老爸）。未幾，又把柬埔寨的阿嬤接過來團聚。

只是這份出自一片孝心的安排，並不能保證什麼。我阿嬤是個心裡沒有太平的人，她來了以後，先是對我溫良老實、逆來順受的母親百般挑剔、言語羞辱；說她蠢、嫌她醜，配不上自己兒子；又嫌我父親工作沒有錢途；嫌台灣是落後的鄉下地方，比不上曾經被法國殖民的金邊。這份遲來的天倫終於還是難以為繼。

一次，阿爺在酒過三巡受阿嬤挑撥，掄起菜刀欲追砍父親，三代同堂就此破局。祖父母拎了皮箱堅持自己搬上台北，這才天下太平。直到後來，老人家身體孱弱再固執不了，我母親在他們最後的日子，付出許多關愛殷勤侍奉公婆，阿嬤這下才向母親認錯，盛讚她大人大量，竟不記恨。

我父親也許因為成長過程從來沒有爸爸，在原生家庭也不見仁愛，加上長期的貧困窘迫，一旦基督的信仰價值撞擊生命，免不了幾番掙扎，也造就出父親衝突的性格。作為一個知罪的罪人、一個在基督裡重生得救新造的人、一個戮力學習聖道效法基督的門徒、一個蒙主選召感恩圖報的神職人員，父親可謂攻克己身，總是勉力向善、行善，事主愛人。他努力遵從聖經的啟示，引導自己和教內弟兄姊妹，行走在真理的正道上。不單關心自己的牧區、所屬宗派，猶能跨越宗派之藩籬，提出可行的合作方案，以利福音廣傳。父親也進到監獄，長期默默擔任義務教師，勸化鼓勵受刑人，甚至為出獄的更生人謀出路。

父親本來天資聰穎，思想敏捷，行動果決，長於邏輯推理，辯才無礙，頗富文采。他求知若渴，手不釋卷，總是夜到三更才捨得去睡。我對父親最熟悉的兩個印象：其一是父親每夜挑燈夜戰，伏卷陷入沉思的背影；另一，則是父親在聖壇前主持聖事、站在證道台上聲如撞鐘如有神助的聖道傳講，他巨大的形象教我幼小的心靈深受震懾。

父親同時深諳人性，懂得人情世故，開明豁達，慷慨好客；家裡總是敞開門戶，卻忙壞了母親。他又勇於嘗新，知足而樂，總能在平淡平常的生活中提煉出醒人心魂的意象，對美的事物也有與其出身不相襯的卓越品味。父親對人不擺架子，凡事親力親為，不喜歡勞煩別人，很得人緣。

但另一方面，父親不徇私、不講情面、標準高，挑剔得很。他不能忍受因循苟且、虛應故事；不能忍受所處環境有一絲零亂；不能忍受窗台上的灰塵、杯裡的茶漬；不能忍受粗俗無禮、幼稚無知。他嫉惡如仇，脾氣火爆。只是那些好的部分他大多用以示外人；待他氣力耗盡回到家裡，我們多半得領教那些難以相處的部分。面對平庸如我們，一個嫌棄的眼神、幾句苛薄的言語、一記耳光、一頓好打，就此把孩子推得老遠。

我不明白父親如何可以對外人寬容，卻對自家人如此嚴苛，厚彼而薄此。1986 年以後，他離開工作了十五個年頭的東吳大學校牧工作，遠赴加拿大多倫多循道會任牧職。

藉著書信往返，藉著他情詞並茂的文字，反倒拉近了彼此的心靈，修正了我對父親的記憶。他對自己孩子其實仍有溫柔深情的一面，只是給他的壞脾氣掩蓋了。後來我自己第一次當了爸爸，小兒阿隼夜裡睡覺總踢被子，我得一而再、再而三地給他重新蓋上；這個動作也教我記得從前每晚父親必定會到兒女房裡巡視、為我們蓋被子的情景。

現在我定睛在兒子熟睡的臉龐，才真正明白父親眼裡有著同樣的溫柔。另一方面，我卻也承襲了父親性格上暴烈的成分。即使知道不應該，偶爾仍抑制不住對阿隼咆哮；當我不經意把外頭的煩惱壓力帶回家，若碰巧阿隼又使性子……

1994 年父親得知自己罹患肝癌，到了末期，已經轉移。他主動寫信告知我們這個噩耗；冷靜、坦然的字裡行間沒有一點情緒波濤，卻令地球彼端的我數夜不能成眠。稍後我與妻子商議，決定拋下手邊的工作，帶阿隼到加拿大陪他阿爺度過在世的最後日子。父親在電話那頭先是拒絕，說是不願打亂我們的生活，說是反而讓你們的母親受累，他自己能坦然面對云云。但終於熬不過我的堅持。「你們一定要來就來吧！」他說。

再次見到父親的當兒，我強忍不哭，他原本肥壯的體格整整瘦了一圈。經過兩次化療，

父親頭髮掉得厲害，他索性讓我妹夫天虹幫他剃個光頭，倒也十分中看。雖然父親為了不教我們操心，強顏說笑；但我仍然感受病後的他，除了體力明顯衰退，掩飾不了眼神的疲倦，還增添了幾分落寞。偶爾我從父親房間經過，看見他枯坐在床沿上，合攏的雙手垂掛在兩腿之間，似在禱告，頹喪著頭像一株枯萎的盆栽。

父親的胃口也因為化療而倒盡，曾經教他無法抗拒的甜食，現在已經起不了誘惑。但他仍堅持偶爾自己開車去探訪會友。在教會主日證道時，有執事（從教友中遴選的事奉者）體貼地為他準備一把高椅子，也總被他推到一旁。宣講時，父親猶奮力發出鏗鏘有力的聲量，只是聽得出來有點勉強了。而一旦證道完結，他便頹然癱在講員的座位上，像氣力耗盡的士兵。一如往常的是信息的內容，仍發人深省，對生命對真理的洞見更見誠摯深刻。只是，我們父子倆相處時向來的疏離，一旦面對面仍沒有多少改善。我常常只是呆坐在那裡陪伴父親，憂傷地注視他，卻說不上什麼。

有一次父親興起，自己開車載了一家人到墓園去；小兒在車上問他：「阿爺，你帶我們到那兒去玩呀？」父親微笑著回答他的長孫：「阿爺帶你到我將來的家去玩呀！」一路上大夥兒肅靜得很，沒人再說什麼。到了墓園，父親首先打破沉默，充滿感恩地告訴我們，教會已幫他擇好一塊小小的墳地。他本想將來火葬後讓我們把骨灰帶回嘉義蘭潭，就在我祖父母的墳裡擠一擠；但總不好壞了會友的美意。而母親已在加拿大住得習慣，又有妹妹、妹夫一家相照應，沒有回台灣的打算。加拿大的墓園有專人打理，不勞家人去掃墓，父親不願勞煩別人的性格依然。

又有一回，我問父親身體疼痛不？他說不痛的，因為他告訴上帝，自己不畏死，就怕痛，所以上帝憐憫他，順了他的意。後來我陪他去醫院，醫生也這樣問他，並告訴父親無謂強忍，醫院可以提供嗎啡止痛。他也照樣回覆醫生，只是那洋大夫似乎不大相信，三番兩次告誡他沒必要硬撐；而我自己是相信父親的。

碧蘭（從前父親在安素堂事奉時的會友）寫了封長信來，要父親別失去信心，吳勇長老之前得了癌症，給醫生判了死刑，憑藉深信上帝必要醫治他，就照常活得好好的。看過信，父親只是一笑，泰然地與我說：「阿藍，若上帝要我長命些，我不會輕生；若上帝以為我該回家了，我又何以眷戀強求？」

279

又有一個下午，我在房裡喝斥小兒；出客廳後，父親皺著眉頭勸我，要我對孩子別過分嚴厲，別嚇壞了他。我覺得可笑，就回他一句：「爸，要是在從前，換作是我們，你早一巴掌賞過來了。」父親突然神情變得憂傷：「我真是這樣嗎？我得懇請你們原諒了；你如果知道爸爸從前這樣對你們是錯了，自己有過痛楚的經驗，又何苦重複我的惡行報應在你自己孩子身上？」我立時羞愧起來，後悔罵了孩子，也後悔刺痛父親。

陪伴父親兩個多月後，正要返台的前夕，一個下午，我為了激發父親的生存意志，就問他：「爸，從前你不是說，退休以後想回嘉義鄉下養老，或寫本書嗎？」父親當然看透我的心意，他勉強對我苦笑：「寫什麼呢？有什麼非我寫不可嗎？」他沉默了幾秒：「倒是，我記得你讀初中的時候，曾經立誓成為傳道人，現在呢？」不想父親反過來將我一軍，就回他：「爸，你知道我今年都三十三歲了，有老婆孩子要養；更何況以我高職的學歷，若想研讀神學可是六、七年的事，談何容易？不可能，太遲了！」

父親卻一臉嚴肅地回我：「阿藍，什麼時候你覺得該兌現對上帝的承諾，就永遠不嫌遲。我知道你喜歡美術，喜歡你的工作；我只是說，當時候到了，總不嫌遲。」當日，對他與我說的話，其實令我頗為懊惱；感覺父親難於討好的性格終究不改，覺得這些年來自己在工作上的表現仍得不到他的肯定。

我記得小時候，每逢學校考試成績發下來，若是考得好，我便會得意洋洋地把成績單呈到父親那兒，請他簽名；實則想要討他的讚許。但不論我考得好、壞，父親永遠是一副不置可否的嘴臉，逕自簽了名交回到我手上。有時，我覺得自己在他眼裡似乎未曾真實存在過，或永遠只是個侏儒。這一直要到我與父親一樣走上神職的道路，我才明白，父親在基督裡的價值體系實迥異於世界：好成績、高學歷、世俗的成功，如同糞土，遠遠不及他所關注的屬天價值──對自我的否棄，對人對萬物對神的愛。

甚至在父親過世五年之後，那時我已結束了原來的美術設計工作，進入神學院修業。有一天我突然領悟過來，明白自己即使在父親死後仍然不自主地想辦法討好他，迎合父親對我的冀望，遂不由得悲從中來。只是，在基督信仰的光照下，我漸漸能明白，得與失、咒詛與祝福、宿命與抉擇、限制與自由，往往不過是一體之兩面。

藉由生命中不斷絆跌的經驗，藉由對罪身軟弱無助的認知，我已有足夠的智慧去面對這些矛盾和掙扎；接受生命中的限制，承認自己的虛無、不可自拔。然後我們才能不再閃躲、不再抗拒基督在十字架上藉由他的苦弱，而不是他的強權；藉由他的無能，而不是他的全能，向我們彰顯基督那受苦的僕人形象、那愛著上帝的形象。

回台灣的那天，由於父親的身體虛弱，我們就只在他所住的公寓門口道別，並由父親帶領家人做禱告。父子一場，終於到了曲終人散的時刻。我再也按捺不住，緊緊地擁抱住父親痛哭失聲，而他竟也擺脫為父的矜持與我哭成一團。這是我有生以來第一次看見父親哭泣，且哭得像個孩子。在我的記憶裡，父親一直是個不能被屈服的硬漢；而此時，他那單薄的身軀依偎在我的臂膀間……

我想起國小二年級暑假。那年，父親在香港與我們道別，預備隻身前往新加坡三一神學院進行為期兩年的進修。父親送我們到港口，搭回台灣的船（當時台港之間有客輪往返）。收錨啟航前，他在甲板上與母親和妹妹相擁，然後走到我和哥哥面前，伸出他有力的手掌，分別使勁與我們握手：「照顧你們的媽媽和妹妹，現在你們是家中的男人了。」然後微笑著步下船去。那是我生平第一次感覺父親對我們的託負肯定，以一種平等的方式，以致我永難忘懷。

事隔二十六年，同樣是在分離的場合，我的臂彎裡承載著父親對我的託負。他從來沒有要我們在他身後照顧母親，他不認為需要說，因為知道我們一定會。此刻他是把他自己對我們的愛全盤托出；是把他的信仰，他一生的追隨，把歷世歷代那些如同雲彩的見證人的事奉傳承給我，以一種只有在我作了上帝的僕人之後才能領悟的方式。父親在我回台灣兩星期後被主接去。我自己則在掙扎了兩年之後進入神學院，承繼他的衣鉢，立誓成為上帝的僕人。

茲收錄家父每週致教會弟兄姊妹教牧短信兩則：

跨越生死

當我年紀漸長，我的生命像滑輪車般加速前進；我瞥見老年人和死亡的景象，恐懼與憂傷油然而生。之後，我在上帝裡的信心告訴我：我們這形骸的生命只是一段短促的

人生過程，它將會終止在上帝慈愛的懷抱。時光的飛逝到底不是吾人的仇敵而是我們的朋友，提醒我們今天活著而且要活得充實。也使我能預知此生將以喜樂結束而無須張皇失措。

事實上，生與死的交替何嘗一刻停歇？舊約〈傳道書〉的作者不是說過：「一代過去，一代又來，地卻永遠長存！」秋深的梧桐黃了枯了，但眨眼間不就閃耀出一大片嫩綠的初春？夕陽下山了？放心！你可以確定明天早晨它又會載歌載舞如「新郎出洞房」。

你只當聯結於生命之主，任基督修復你與創造主的關係；終究有一天，當你列隊於新耶路撒冷的大詩班歡欣頌讚時，你可能會因一度對塵凡生活的貪戀之愚昧而啞然失笑。那麼，我們是在歌頌「死亡」嗎？當然不是！生與死的本質都是一個謎，一個此生再也打不開的奧祕；有時，甚至是一個悖論。使徒保羅就體驗到這一點，他寫信給腓立比教會時說：「因我活著就是基督，我死了就有益處；但我在肉身活著，若成就我工夫的果子，我就不知道該挑選什麼？我正在兩難之間，情願離世與基督同在，因為這是好得無比的。」到此，保羅話鋒一轉，當他想到他肩負的傳福音與牧養的使命時，他緊接著說：「然而我在肉身活著，為你們更是要緊的。」

在生死抉擇之間，主耶穌在客西馬尼園的掙扎也許是基督徒的最佳典範。耶穌禱告說「父啊，倘若可行，求祢叫這苦杯（死）離開我；然而，不要照我的意思，只要照祢的意思。」耶穌將他的生與死交託天父上帝，勿論生死，只要主旨得成。文章的價值不在乎長短，乃在乎內容；生命亦然。

古羅馬戰爭中一位單槍匹馬勇往直前的士兵，途中遇著另一個撤退的同袍，同袍警告他：「戰爭已敗，前線告危！」這位勇士昂首道：「活著不是必然的，為我們的主子奮戰到底卻是天職。」

<div align="right">主僕　　馮家豪</div>

（原載自主後 1994 年 8 月 7 日多倫多中華循道會《主日崇拜週刊》）

當基督呼召一個人

「當基督呼召一個人，祂是呼召來為祂死！」近代最有才華、也是富挑戰性的年輕德國神學家潘霍華真是語出驚人！這話典出自潘氏所著《作門徒的代價》（The Cost of Discipleship），中文譯本名為《追隨基督》。

潘霍華，一位極出色的神學學者；二十四歲即講學於柏林大學，三十九歲殉道死於希特勒極權的監獄中，時維 1945 年 4 月 9 日，盟軍攻入柏林的前夕。1933 年歐戰爆發前夕，被煽動的千千萬萬德國青年在柏林廣場瘋狂高呼「希特勒萬歲！」的時候，潘霍華牧師卻斗膽在電台公開廣播反對法西斯希魔；反對他把人民引上以領袖為偶像的崇拜之路，反對不人道的侵略戰爭。

潘氏曾應邀美國講學，美國神學界曾以他處境危險苦勸他留美不返。潘霍華的答覆是：「假如此刻我不跟我的同胞一起分擔苦難，將來何有資格與他們攜手重建家園？」他回國了，與胞妹、妹夫一同策劃反希特勒的行動，不幸失敗被捕，最後死在特務頭子布姆萊手中。

探討潘霍華的神學思想非本文篇幅可及，他一生服膺與身體力行的一個焦點是：作為一個基督的門徒，他必須要付上當付的代價；否則，基督的救贖就徒然變成 on sale 品了，他稱之為「廉價的恩典」。基督到世上來，以祂整個的生命做救贖的代價，耶穌的十二門徒除賣主的猶大，也全都把生命獻上祭壇；二千年的教會歷史染遍了忠心聖徒的鮮血，潘牧師自己也信行一致地付上代價，問吊犧牲。

今日，我們冷靜的反思是：在香港、在台灣、在美加、歐洲，有多少稱為牧師傳道的、有多少基督徒，為主的原故真正付出過代價？有過什麼犧牲？許多時候，所謂信仰只是我們外表的裝飾、生活的點綴；讀經祈禱，只不過花拳繡腿、虛晃一招。我們很少、或甚至從未認真思索過作基督門徒的真正意義。

「當基督呼召一個人，祂是呼召來為祂死！」

<div style="text-align:right">

主僕　　馮家豪

</div>

（原載自主後 1992 年 8 月 2 日多倫多中華循道會《主日崇拜週刊》）

書中攝影作品年代表

285

tone 31
Tiny Dust, Illuminated

光 照 微 塵

攝影、文字 ｜ 馮君藍
責任編輯 ｜ 林怡君
聖經希伯來文、希臘文審訂 ｜ Chris Dippenaar 鄧開福
校對 ｜ 夏李繼芳、金文蕙
設計 ｜ 廖韡

法律顧問 ｜ 董安丹律師、顧慕堯律師
出版者 ｜ 大塊文化出版股份有限公司
台北市 105022 南京東路四段 25 號 11 樓
www.locuspublishing.com
讀者服務專線 ｜ 0800-006689
TEL ｜ (02) 87123898 FAX ｜ (02) 87123897
郵撥帳號 ｜ 18955675
戶名 ｜ 大塊文化出版股份有限公司

總經銷 ｜ 大和書報圖書股份有限公司
地址 ｜ 新北市新莊區五工五路 2 號
TEL ｜ (02) 89902588 FAX ｜ (02) 22901658

初版一刷 ｜ 2016 年 7 月
初版二刷 ｜ 2020 年 8 月
定價 ｜ 新台幣 680 元
ISBN ｜ 9789862137086

Printed in Taiwan

光照微塵 / 馮君藍攝影．文字 . -- 初版 . -- 臺北市 :
大塊文化 .
2016.07
288 面；16x23 公分 .（tone；31）
ISBN 9789862137086（精裝）
1. 攝影集 2. 人像攝影
957.5 105007995